一生役立つ

「伝わる」デザインの考え方

感覚よりも 段取り力が大事！

細山田デザイン事務所　著

ナツメ社

はじめに

NGデザイン

or

OKデザイン

という考え方を
していませんか？

デザインをする際、「NG例」に囚われていませんか？

あれもダメ、これもダメと考えすぎると、

デザインすることを楽しめなくなってしまいます。

本来デザインに「NG」はありません。

本書にはデザインの悩みを解決しながら、もっと自由に、

楽しくデザインに取り組むための、

コツや実例がたっぷり掲載されています。

デザインには無限の可能性があります。

本書がみなさんにとって、その可能性ごとデザインを楽しむ

手助けになれば幸いです！

よく言われるNGデザインの Q&A

Q 余白がなきゃダメなんでしょ？

A 結局はバランスです

余白のあるデザイン＝優秀なデザインというわけではありません。余白ばかりを意識しすぎて、文字サイズが小さく読みづらいデザインになっては本末転倒。余白が大事なのではなく、バランスが大事なのです。

Q 色をたくさん使っちゃダメなんだよね？

A ターゲットによってはOK

色をたくさん使うと、まとまらないデザインになる……と言われることもありますが、ターゲットが子どもなどで、華やかで楽しい雰囲気にしたい場合は、色選びのルールを決めたうえでカラフルにすることもあります。

Q ビジュアルがないデザインはつまらないよね？

A 情報が見やすいというメリットも

ビジュアル要素を少なくしたデザインには、情報が見やすかったり、デザインの信頼性が増したりするといったメリットもあります。ビジュアルがないデザイン＝NGというわけでは決してありません。

デザインの可能性はいろいろです。

大事なのは
「すぐれたデザイン」を作ろうと
するのではなくて、
「伝わるデザイン」を
考えることです。

「ダンドリ」で目的がわかれば
目指す方向が見えてきます！

CONTENTS

CHAPTER 3
デザインのお悩みQ&A

基本を教えて！

※本書で紹介している作
例は過去の実例であるた
め、価格や税の表記は現
在と異なる場合がありま
す。また、作例の内容も、
実際のものとは異なる箇
所があります。

伝わるデザインを作るための ダンドリ のはなし

あらゆるデザインの悩みを
解決へと導く「ダンドリ」とは
何かを解説します。

デザインするとき、こんなことで悩んでいませんか?

悩み 1

どうにもスタイリッシュに見えない

デザインする前は、「スタイリッシュな誌面にするぞ!」と意気込んでいたのに、できあがったデザインを見ると、何だか素人感が……。レイアウトの仕方はプロのデザインを参考にしているはずなのに、何が違うんだろう?

悩み 2

既存のデザインをマネしてしまう

新しいアイデアを考えるのは難しい。だけど、何とか見映えのするものを作りたい……。仕方なくインターネットで"それっぽい"デザインを探してきて、それをマネし、そっくりなレイアウト、色づかいにしてしまいます。

悩み 3

デザインを変えようとしても
マンネリ化
してしまう

「この機会に、デザインを一新しよう！」と
思い立ってはみたものの、自分の中にデザイ
ンの "引き出し" がないから、結局いつもと
同じタイプのデザインになってしまいます。
苦労して取り組んだ割には、以前のものとあ
まり代わり映えしないような……？

悩み 4

デザインが
うまく
まとまらない

「オリジナリティのあるデザインにチャレン
ジしたい！」と、いろいろ試してみるけれど、
アイデアがまとまらず、ちぐはぐに。結局「前
の方がよかったね」となってしまうんです。

悩み 5

クライアントの
要望がわからない

クライアント（または上司）のもとでデザイ
ンを作る場合、何らかの修正指示が入ること
も。「もっとおしゃれにして」「イマドキな感
じに直して」と言われても、どこをどう直せ
ばいいのか、さっぱりわからない！

その悩み、ダンドリで解決します！

ダンドリはデザインにおける設計図です。

「ダンドリ」をすると
デザインは
見えてくる

デザイン提案を何度もくり返しているのに、クライアントから0Kが出ないことは、プロのデザイナーでもあるものです。

そんなときにかならず行う方法が、デザインのもとになる情報を改めて見直すことです。

どれほど多くの案を出したとしても、そもそものデザインの方向が正しくなければ、いつまでたっても正解のデザインにはたどりつけません。

伝えたい情報は何なのか、伝えるべき対象は誰なのか、伝えたい世界観はどういったものなのかを整理して、プロジェクトに関わる人達と共有し、全体の

方向性を確認します。そのうえで改めてデザインワークに取りかかることで、不思議とスムーズにデザインを決定することができるものです。

「ダンドリ」とは、デザインに必要な情報を、きちんと整理すること。デザインのはじめにダンドリをすることで、驚くほどデザインしやすくなります。

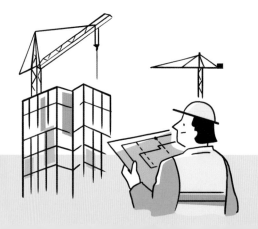

ダンドリ × デザイン の
3つのメリット

メリット
1

コンセプトがブレにくくなる！

ダンドリによってデザインの設計図を作っておくと、デザインを通して伝えたいメッセージが明確になります。ゴールがはっきりしているため、デザインの方向性やコンセプトがブレにくくなり、スムーズに作業できます。その結果、届けたい人に正しく伝わるデザインが作れるのです。

メリット
2

デザインが決めやすくなる！

書体や色、選択肢がいろいろあって、決められないことってありますよね。ダンドリをすれば、デザインの方向性が絞られ、一つひとつの要素を適確に選ぶことができます。その結果、デザイン全体に統一感をもたせることができるのです。

メリット
3

オリジナリティあるデザインを
展開できる！

ダンドリで見えてきたコンセプトを念頭に置きながら、デザインの要素を詰めていき、組み上げる。そうすることで、そのプロジェクトの独自性が明確になり、自ずとオリジナリティのあるデザインができるはずです。

ダンドリは
見える化しましょう。

頭の中の「ダンドリ」を
紙に書いて見える化

デザインをはじめる前は、どんな世界観にしようか、形はどうしようか、どんな情報を入れようか……と、いろいろ考えますよね。つまり、ある程度のダンドリは誰もが自然に行っているのです。

重要なのは、ダンドリを「見える化」すること。頭の中で考えていることは、状況によってどんどん変わります。迷ったとき、あらかじめ設計された「ダンドリシート」があれば、いつでも基本に立ち返り、デザインの軸を見直すことができます。

ダンドリは、目的、リサーチ、形、情報、世界観、ビジュアルの６つの項目で考えましょう。

ダンドリの項目は
6つです

1 目的を決める

デザインした媒体で、誰に、何を伝えたいのか……。そもそも、デザインする目的は何なのかを明確にします。

2 リサーチする

アイデアの引き出しを増やすために、近い"目的"のデザインを中心に、いろいろなデザインに触れて可能性を探ります。

3 形を考える

どんな紙に刷る？　形はどうする？　設置場所は？　デザインが置かれる場所や、見られる場所をもとに考えてみます。

4 情報を整理する

そのデザインの中に、情報をどれくらい入れなければならないのか、項目を最初に洗い出しておきます。

5 世界観を検討する

"目的"や"形"、"情報量"が明確になったら、具体的にどんな雰囲気のデザインにしていくか、世界観を検討します。

6 ビジュアルを準備する

検討した世界観をもとに、それを実現するために必要なビジュアル素材を準備していきます。

くわしくは24ページへ

ダンドリをデザインに落とし込みましょう。

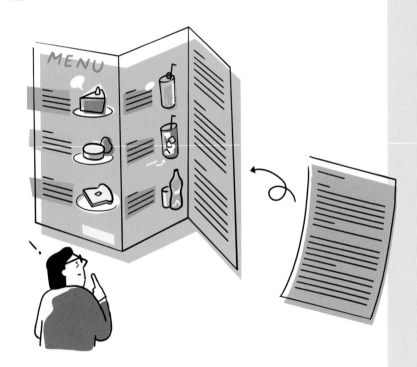

「ダンドリ」をもとに、デザインを細かく調整する

ダンドリが完了したら、デザインの50％は終わったも同然。いよいよデザイン作業に入っていきます。まずはダンドリをもとに、デザインの構成要素を検討することからはじめましょう。

デザインを形作る"要素"となるのは、主に、次のページで紹介する6つです。設計したダンドリシートを見ながら、それぞれの要素をしぼり込んでいきましょう。

ダンドリをもとにデザインの要素を決めていくことで、迷わず、またコンセプトがブレずに「伝わるデザイン」を完成させることができます。

デザインの"主な要素"は6つ

1
書体

書体／フォント（タイプフェイス）は6つの要素の中で最初に決めたい重要な項目です。書体にはそれぞれ特有のイメージがあるので、何を選ぶかによって伝わるメッセージがまったく変わってしまうこともあります。

2
色

デザインの印象を大きく左右するのが、色の選択です。なかでも、色と色の組み合わせ、配色のバリエーションは無限！ダンドリをもとに、デザインの目的が最大限に伝わる色を選びましょう。

3
ビジュアル

写真やイラストは、読み手に対し視覚的に情報を伝えられる、とても便利な要素です。ビジュアルの良し悪しだけでなく、世界観に合っているかどうかも考えます。

4
配置

文字や写真などのビジュアル素材の大きさや置き方のことです。同じ材料でも、そのバランスによって大きく印象が変わります。「レイアウト」とも呼ばれます。

5
用紙と形

紙の厚さや質感を変えると、デザインの印象は変わります。また、形も重要です。2つ折なのか、ページものなのか、それにより誌面の構成も大きく違ってきます。

6
印刷

どこで、どのように印刷するか、刷り上がりの印象に加え、予算を考えることも大切です。用紙と併せて最適な印刷方法を検討しましょう。

くわしくは159ページから

まとめ

ダンドリ × デザイン は こんな手順で 進めていきます。

STEP
1

ダンドリを整理する

自分のやりやすい方法で
ダンドリを見える化しましょう。

ダンドリの6つの項目、**1**目的を決める、**2**リサーチ、**3**形を考える、**4**情報整理、**5**世界観を検討、**6**ビジュアル準備を、紙などに書いて見える化していきます。
かならずしもこの順番でダンドリを整理する必要はありません。リサーチしている間に目的がはっきりしてきたり、ビジュアルイメージから必要な情報が見えてくることもあるからです。
そして、ダンドリをプロジェクトに関わる人たちと共有しましょう。メンバー全員が同じ意識をもってデザインできます。

STEP 2 デザインを検討する

ダンドリをベースに、どんなデザインが考えられるか検討します。

ダンドリを決めたら、デザインの"要素"を検討していきます。たとえば、「目的」をもとに、どの情報を大きくするのかを決めたり、「形」をもとに、紙や印刷について考えたり……といった具合です。「ダンドリ」があることで、これまで何から手をつけていいかわからなかったデザインが、考えやすくなっているはず！

ポイント

デザインは 3 案 考えましょう！

デザインを検討していくとき、「この目的を達成するには、〇〇以外に〇〇もよさそう」などと悩むことはよくあります。デザインの正解はひとつではありません。

同じダンドリをもとに、少なくとも3案を考えてみましょう。そうすることでデザインの可能性が広がるだけでなく、目指す方向を整理することができます。

＼ 3つのデザインの例 ／

1つ目は…
要素をきちんと並べた オーソドックスなもの

「THE 王道」のデザインは、どの層にも伝わりやすいという意味ではとても優秀なデザインです。必要な情報を見やすく配置したオーソドックスなデザインを1案作成します。

2つ目は…
王道デザインをベースに 少しエッジを効かせたもの

オーソドックスなデザインに、少しだけエッジを効かせて見映えがするようなデザインを作ります。たとえば、レイアウトは王道でも、色や書体をクセのあるものに変えるなど……。

3つ目は…
デザイナーが好きなもの！

3案目は、思いきって自分の好みでまったく違うデザインを試してみましょう。「以前からやってみたかったデザイン」を試すことで、新しい発見があるかもしれません。

STEP
3

デザインを詰める

デザインはひとりで
作り上げるものではありません。

デザインの仕事とは、「デザイナー個人の作品」を作ることではありません。デザインは、関わっている全員で作り上げていくもの。いくつかのデザインのアイデアを並べてみて、いろいろな立場の人の意見を聞くことも大切です。デザインを3案作ることで、他の人と一緒に比較検討する機会を設けられます。

見える化
すれば
いつでも
見直せる！

デザインに悩んだときは
ダンドリシートを見直しましょう。

どんなに経験豊富なデザイナーでも、まったく迷わずにデザインできるわけではありません。どんな書体にするか、どうやって配置するか……。悩んでしまったときは、ダンドリシートを見直して、改めて要素を確認しましょう。そうすることで、最初に決めたデザインの方向性に沿った要素を選ぶことができます。

01 ＿＿＿＿＿＿
02 ＿＿＿＿＿＿
03 ＿＿＿＿＿＿
04 ＿＿＿＿＿＿
05 ＿＿＿＿＿＿
06 ＿＿＿＿＿＿

テーマ別

ダンドリ
×
デザイン
実例集

いよいよこのパートから、実例を紹介！
解説しているのは、10のテーマのデザイン。
気になるものから
チェックしてみましょう。

ダンドリの
6つの項目って何…?

- 目的って?
- リサーチって何を調べるの?
- 形って何?
- 情報とは…?
- 世界観と言われても…。
- ビジュアルって?

ダンドリのやり方、くわしく教えてください。

ダンドリをベースにデザインを組んでいく

ここからは、10の実例とともに、ダンドリしながらデザインを組んでいく方法を紹介します。どの実例にも、6つのダンドリをまとめたシートが載っているので、デザイン実例と併せて確認してみてください。

と、その前に……。「目的」「リサーチ」「形」「情報」「世界観」「ビジュアル」という、ダンドリの6つの項目について、さらにくわしく解説していきます。

それぞれ、デザインにどのように取り入れていくのかも紹介しているので、読み込んで理解してから、実例ページへと進んでみてください。

ダンドリ × デザインの考え方の例

ダンドリを終えたら、それをもとにデザインを検討します。19ページでデザインの要素について紹介しましたが、各ダンドリが、デザインのどんなところに関わるのか、例を見てみましょう。

CASE 01

シニアゲートボール大会の開催を知らせるチラシを作りたい。

ダンドリ　目的
シニアの方でも読みやすく、親しみやすいデザインにしたいな。

◁

要素　書体
雰囲気があって読みやすい、明朝体の書体を試してみる。文字サイズは大きめに設定しよう！

CASE 02

社内向けのチラシ、低予算でもかわいく作りたい。

ダンドリ　形
A4サイズのチラシを社内で印刷して、さらに二つ折りにしようかな。

↔

◁

要素　用紙
手作業でも折りやすい、わら半紙はどうだろう。単価が安く済むし、おしゃれに仕上がるかも！

CASE 03

フランスのバスク料理を提供するレストランのカードを作りたい。

ダンドリ　世界観
カード自体からバスクの雰囲気を感じさせたいな。

◁

要素　色
バスクの特徴的なストライプのテキスタイルから、とくに赤色と紺色、ウォームグレーを使ってみよう！

まずは目的を決めましょう。

目的を明確にすることがデザインのはじまり

デザインにはかならず、何らかの「目的」があるものです。目的とは、デザインにおける「ゴール」。まずはそれを紙に書き出してみましょう。

当たり前のようですが、目的を明確にするというのはとても大事なこと。目的が見える化されていると、デザインの要素を決定するとき、「このデザインで目的が実現できるか」の判断基準になります。すると、方向性がブレにくくなり、見る人、受け取る人に、想定した目的が伝わるデザインが作れるのです。

これを怠ると、どのアイデアを取り入れるべきなのか、情報の整理や取捨選択が難しくなります。すると、どんどん方向性を見失い、何を一番に伝えたいデザインなのかが見えづらくなってしまう可能性も……。

なお、「上司にデザインを変えてと言われたから」というのは目的ではありません。既存のデザインのどこが気に入らないのか、何を変えたいのか……など、下で紹介する4つの「W」を中心にヒアリングしてから、デザインに取り組んでください。

考えておきたいこと

- **Who?** 「誰」に見て、受け取ってほしい情報なのか？
- **What?** 「何」を届けるためのデザインなのか？
- **Where?** 「どこ」で手に取ってもらえるデザインなのか？
- **Why?** 「なぜ」デザインする必要があるのか？

「目的」の考え方の例を見てみましょう

CASE 02
▽

イベントのポスターを作ろう

地域の子どもたちの交流をはかった、フットベースボール大会を告知するためのポスターを作りたい。

Who?

イベントにもっとも来てほしい、小学生と、その家族。

What?

地域の子どもが参加できる、フットベースボール大会のお知らせ。

Where?

市役所や、子どもセンターでの掲示。また、駅前の掲示板に貼ってもよいと許可を得ている。

Why?

毎年実施しているが、あまり知名度が高くない。大会が行われることを広く周知するためのポスターにしたい。

CASE 01
▽

カフェのメニューを作ろう

これまでのメニューよりも、お客さまに直感的に手に取ってもらえるものを、新たに作ることになった。

Who?

お客さま。もっとも多い層は、20〜30代の女性。

What?

新商品をはじめとした、20種類のドリンク。

Where?

レジ前のカウンタースペースに置かれるもの。

Why?

これまでのメニューでは、何を買おうか悩むお客さまが多かった。もっとわかりやすく、商品を選びやすいメニューにしたい。

近いジャンルをリサーチしましょう。

0からデザインを考えるのは難しい

デザインには正解がありません。まったくの0からあしらいや配置、書体などを考えるのは、プロのデザイナーでも難しいもの。デザインの目的を明確にしたら、次はいろいろなデザインに触れる「リサーチ」を行うのがおすすめです。

リサーチをするといっても、よいお手本を見つけて、それをマネして作る……というわけではありません。リサーチしたいのは、「デザインの考え方」や「アイデア」です。いろいろなアイデアに触れることで、自分

デザインには正解がありません。まったくの0からあしらいや配置、書体などを考えるのは、世の中には膨大な情報があふれているので、やみくもに探すのではなく、まずは「近いジャンル」のものから見ていくのがおすすめです。具体的には、デザインの目的やターゲットが近いものをチェックしましょう。

どんな色づかいなのか、どんな紙に印刷しているか、書体は何を使っているか、どんなビジュアルがあるか……。これらをリサーチすることで、届けたいデザインの傾向が見えてきます。

の中のデザインの引き出しが増えていきます。

Point

日々、ちょっとずつストックしておきましょう

一気にリサーチするのではなく、日々、気になったものをちょっとずつ蓄えていきましょう。自分の中のアイデアの幅がグッと広がりますよ。PinterestやInstagramを利用するのもおすすめです。

リサーチのポイント

☑「好き」を集める

日頃から、気になるデザインを集めておくのがおすすめ。世界観やターゲットごとにカテゴライズしておくと便利。

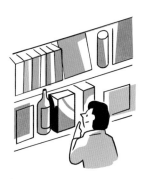

☑ 足を動かす

アイデアの引き出しを増やすだけでなく、売り場をリサーチするためにも、ターゲットが近い店や、実際に作ったデザインが置かれる場所に出向いてみよう。

☑ デザインの本も 参考に

インターネットでひとつずつサンプルを集めるほか、テーマやジャンル別に編集されて一冊にまとまっている、書籍やデザイン雑誌を見るのも◎。

☑ 広くデザインの 動向をチェック

ジャンルに囚われず、他の分野のデザインも見てみよう。新しいデザインのトレンドを知ることも、アイデアのヒントになるかも。

どんな形にするか考えてみましょう。

イメージをしぼって
形を決める

目的を決め、リサーチをしてデザインのアイデアを膨らませたら、いよいよどんなデザインにするかを考えていきます。この段階で検討してほしいのが、「形」についてです。形とは、仕上がるデザインの最終的な形態のことです。

たとえばポスターとひと口に言っても、チラシにもなるA4サイズのもの、A3サイズの大きなもの、さらに大きなB2サイズのものなど、サイズはさまざまです。また、チラシの場合

も、小さめのA5サイズにして裏表印刷にしたり、A4サイズを二つ折りにして4ページのミニ冊子のようにしたりと、見せ方はいろいろ考えられます。

とくに、「形」を考えるうえでは、どこに置かれるものなのか（Where?）は重要です。壁に貼って目を引くポスターにしたいのか、バッグに入れて持ち帰れる形にするのか……。どのように置かれるものなのかを思い浮かべながら検討し、形態を決めましょう。

Point

ひと手間の加工でグッと映える！

同じ紙でも、紙の角を切ったり、穴をあけたりして加工することでデザインの幅が広がり、クリエイティビティがアップします。

◁ 角を丸くカットするだけでも大きく
　印象が変わる。

A4をベースに形を考えると…

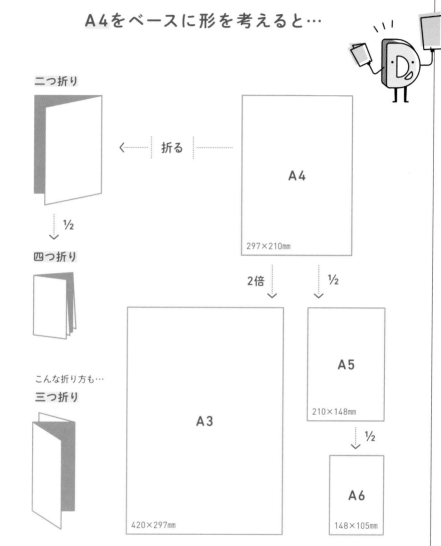

二つ折り

折る

½

四つ折り

こんな折り方も…

三つ折り

A4

297×210mm

2倍

½

A3

420×297mm

A5

210×148mm

½

A6

148×105mm

紙はさまざまなサイズがありますが、「A判」と呼ばれる世界的な規格サイズと、「B判」と呼ばれる国内規格サイズのものが流通しています。もっともよく目にするのが、A0サイズを半分に4回折ったA4サイズです。A4サイズは、チラシやノートをはじめ、会社の書類や冊子などにも使われています。

ダンドリ
4

入れるべき情報を整理しましょう。

必要な情報の量を事前に把握する

デザインの中身やレイアウトを考える前に、「入れなければならない情報」の量を正確に把握しましょう。「余白を多めにしたおしゃれなデザインにしたかったけれど、入れるべき情報が多すぎて、デザインの方向性を考え直すことになってしまった」というケースはよくあるものです。

情報は、日時や内容などの「テキスト情報」と、ロゴや地図などの「ノンテキスト情報」の2種類があります。情報を整理するプロセスは、主催者にとっ

ても、デザインの目的や世界観を確認するよい機会となります。

入れたい情報の例
（イベントポスターの場合）

テキスト情報
1 イベント名
2 イベントの内容
3 開催日時
4 会場の場所
5 参加資格
6 申し込み方法
7 持ち物
8 注釈

ノンテキスト情報
A イベントロゴ
B 会場までの地図
C ブランドロゴ
D QRコード

実際にデザインしてみると…

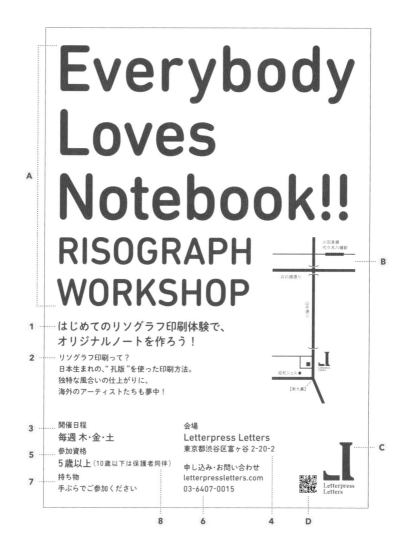

Everybody Loves Notebook!!

RISOGRAPH WORKSHOP

1 ── はじめてのリソグラフ印刷体験で、
オリジナルノートを作ろう！

2 ── リソグラフ印刷って？
日本生まれの、"孔版"を使った印刷方法。
独特な風合いの仕上がりに、
海外のアーティストたちも夢中！

3 ── 開催日程
毎週 木・金・土

5 ── 参加資格
5歳以上（10歳以下は保護者同伴）

7 ── 持ち物
手ぶらでご参加ください

会場
Letterpress Letters
東京都渋谷区富ヶ谷 2-20-2

申し込み・お問い合わせ
letterpressletters.com
03-6407-0015

1〜8 のテキスト情報、**A〜
D** のノンテキスト情報を盛り
込んだデザインがこちら。最低
限の情報しか入っていませんが、
それだけでも密度のあるデザイ
ンになることがわかります。

世界観を検討しましょう。

ダンドリ
5

どんな世界観（雰囲気）にしたいか考える

形を考え、情報を整理したことで、どれくらいの密度のデザインになるかが見えてきました。いよいよ、どんなデザインにするか、雰囲気はどうするかを考えていきましょう。

ここで検討したいのが、「世界観」です。デザインにおける世界観とは、作品がもつ雰囲気や状況設定のこと。世界観を決めることで、どんな書体を選べばよいのか、どのような写真やイラストを準備すればよいのかが、より具体的に見えてきます。

同じテーマでも、世界観が変われば印象はガラリと違って見えます。ここでは「カフェ」をテーマにした、10の世界観を見てみましょう。

英国ロンドンの老舗のカフェのイメージ。

どんな世界観のカフェがあるのかな？

カフェをいろいろな世界観で表現

和風

レトロな和風の雰囲気。落ちついた大人の「喫茶店」の印象です。

フレンチ（南仏）

明るい日差しと豊かな自然あふれる写真で、南仏をイメージしました。

フレンチ（パリ）

アールデコのポスターをイメージしたフレンチテイストのデザインです。

ティーン

明るい色を配色した、ポップなデザイン。さわやかな印象を与えます。

キッズ

黄色をメインであつかった、キッズ向けデザイン。かわいい印象です。

エスニック

グリーンとかすれたテクスチャで、ベトナム風にまとめました。

ラグジュアリー

高級感をもたせた、百貨店やシティホテルの中にあるカフェのイメージ。

インダストリアル

「無機質な素材感」をイメージして、シックなデザインにしました。

モノトーン

白と黒でシンプルに。高級感のあるカフェという印象を抱かせます。

目が惹きつけられるものは、
ビジュアルになりえる

ビジュアルを準備しましょう。

デザインの形や入れるべき情報、世界観を検討したことで、自分が目指すデザインに何が必要か、ある程度見えてきたと思います。

ダンドリ6つめの項目は、必要なビジュアルを整理し、準備していくことです。世界観が決まり、入れるべきテキスト情報やビジュアルが揃えば、あとは実際にデザインの作業をしていくステップに入ります。

デザインに用いる「ビジュアル」というと、真っ先に角版

のカラー写真やイラストが思い浮かびますが、それだけではありません。空港内のサインなどに使われるピクトグラムもビジュアルになりえますし、円グラフや棒グラフが中心的な役割を担うこともあります。必要なビジュアルを洗い出し、用意しておきましょう。

もちろん、ビジュアル要素を使わず、色面を効果的に使うなどして、文字だけでデザインすることもできます。

さまざまなビジュアル要素

☑ 写真

リアルな情景を切り取った写真は、メッセージを伝える力があります。カラー写真だけではなく、モノクロ写真やダブルトーンなどを使用する選択肢もあります。

☑ イラスト

小さなイラストでもデザイン全体の世界観を大きく左右する力をもちます。どんなに小さなものでも慎重にあつかわなければなりません。

☑ ダイアグラム

情報を、図や表などにして視覚化したものをダイアグラムと言います。行き先を示す地図も、ダイアグラムの一種です。

☑ あしらい

飾り罫やフレーム（飾り枠）はよく使われるあしらいと言えます。クラシカルなテイストからシンプルなものまで、世界観に合う素材を選びましょう。

☑ アイコン（ピクトグラム）

言語を使わずに意味を伝えられる、記号や図案のこと。アイコンはメッセージをシンプルな線や面で表現したものなので、ストレートでわかりやすく伝えることができます。

☑ タイポグラフィ

文字表現のデザイン処理のこと。文字を大きくしたり、余白に象徴的に配置したりすることで、文字を主役にし、ビジュアルとしてあつかうことができます。

実例ページの見方

2

DANDORI SEAT
ダンドリシート

それぞれの実例のダンドリを見える化したシートです。

1

THEME & POINT
テーマとポイント

各テーマごとにデザインの大まかなポイントを紹介します。

はじめに

実例のデザインは
ダンドリシートを
もとにして
いるんだよ

4
CONCLUSION
まとめ

3
IDEA
デザイン集

◁

IDEA C　IDEA B　IDEA A

ダンドリをもとに
3つの
デザインの
アイデアを
紹介します。

違いを
比較して
みよう

おまけ ＋ まとめ

まとめ
クライアントが実際に選んだデザインも紹介！

おまけ
同じテーマの別のデザインも特別に紹介します。

たくさんの
デザインに触れて、
引き出しを
増やそう！

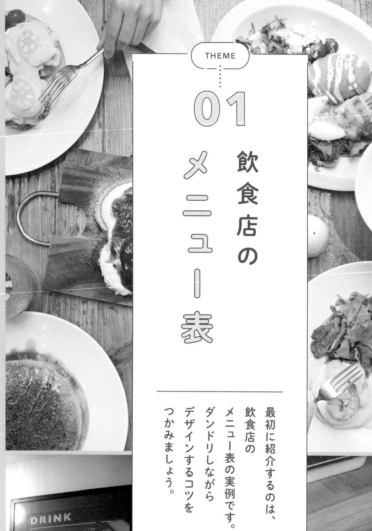

THEME

01

飲食店の メニュー表

最初に紹介するのは、
飲食店の
メニュー表の実例です。
ダンドリしながら
デザインするコツを
つかみましょう。

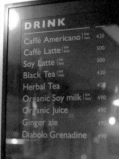

DRINK

Caffè Americano　420
Caffè Latte　500
Soy Latte　500
Black Tea　420
Herbal Tea　420
Organic Soy milk　490
Organic Juice　490
Ginger ale
Diabolo Grenadine

ダンドリ × デザイン

「飲食店のメニュー表」
押さえるポイント

POINT

4

メニューを通したお客さんとの
コミュニケーションを想像する

POINT

3

メニューはお店の
世界観を伝えるものである

POINT

2

メニューの見やすさは
時間や回転率に関わる

POINT

1

どのように注文を取るかを
思い浮かべてデザインする

(CASE)

卵料理をあつかう大型カフェの
グランドメニュー

《《 ダンドリを見える化すると… 》》

1 目的
・老若男女、幅広い世代がターゲット
・どの年代の人にも見やすく、かつお客さまにお店のことを知ってもらえるツールにしたい

2 リサーチ
・卵料理に特化したカフェなので、海外の飲食店のメニューや、朝食でエッグベネディクトを提供している店をリサーチ

3 形
・フードメニューとドリンクメニューを別にして、手で持ちやすいコンパクトなサイズにするのがよいか?
・A3サイズの裏表にすべての情報をまとめたほうがよいか?

4 情報
・海外の方でも入店しやすくするために、英語を並列表記したい
・各メニューに使われている材料を表記したい
・イラストや写真などのビジュアルも入れたい

5 世界観
・インターナショナル感を押し出したい
・オーストラリアなど海外のカフェをイメージ

6 ビジュアル
・朝食らしい気持ちよさ、さわやかさを演出できるとよい
・手作りっぽさがある、手描きのイラストか明るめの写真を入れる?

情報もサイズもコンパクト。
イラストをポイントに！

カラーイラストで
「卵料理」を表現
（⑥ビジュアル）

オーストラリアの
新しいタイプのカフェの
メニューを
イメージ
（②リサーチ/
⑤世界観）

英語を
並列で表記
（④情報）

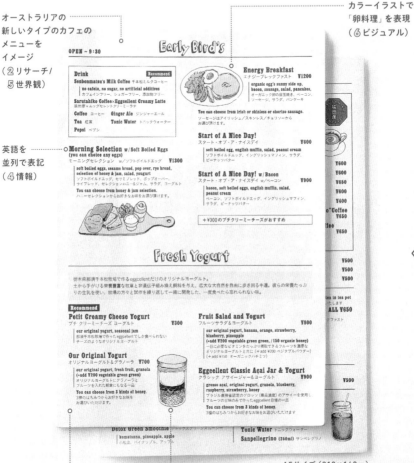

OPEN - 9:30　　Early Bird's

Drink　　Recommend
Senbonmatsu's Milk Coffee 千本松ミルクコーヒー
no cafein, no sugar, no artificial additives
カフェインフリー、シュガーフリー、添加物フリー
Sarutahiko Coffee×Eggcellent Creamy Latte
猿田彦×エッグセレントクリーミーラテ
Coffee コーヒー　　Ginger Ale ジンジャーエール
Tea 紅茶　　Tonic Water トニックウォーター
Pepsi ペプシ

○ Morning Selection w/ Soft Boiled Eggs
(you can choice any eggs)
モーニングセレクション w/ソフトボイルドエッグ　　¥1300
soft boiled eggs, sesame bread, pop over, rye bread,
selection of honey & jam, salad, yogurt
ソフトボイルドエッグ、セサミブレッド、ポップオーバー、
ライブレッド、セレクションミニ＆ジャム、サラダ、ヨーグルト
You can choose from honey & jam selection.
ハニーセレクションからお好きな味をお選び頂けます。

Energy Breakfast
エナジーブレックファスト　　¥1200
organic egg's sunny side up,
bacon, sausage, salad, pancakes,
オーガニック卵の目玉焼き、ベーコン、
ソーセージ、サラダ、パンケーキ
You can choose from irish or skinless or chorizo sausage.
ソーセージはアイリッシュ/スキンレス/チョリソーから
お選び頂けます。

Start of A Nice Day!
スタート・オブ・ア・ナイスデイ　　¥600
soft boiled egg, english muffin, salad, peanut cream
ソフトボイルドエッグ、イングリッシュマフィン、サラダ、
ピーナッツクリーム

Start of A Nice Day! w/Bacon
スタート・オブ・ア・ナイスデイ w/ベーコン　　¥900
bacon, soft boiled eggs, english muffin, salad,
peanut cream
ベーコン、ソフトボイルドエッグ、イングリッシュマフィン、
サラダ、ピーナッツバター

＋¥300のプチクリーミーチーズがおすすめ

Fresh Yogurt

栃木県那須千本松牧場で作る eggcellent だけのオリジナルヨーグルト。
土から手がける栄養豊富な牧草と非遺伝子組み換え飼料を与え、広大な大自然を自由に歩き回る牛達。彼らの栄養たっぷ
りの生乳を使い、牧場の方々と試作を繰り返して一緒に完成した、一度食べたら忘れられない味。

Recommend
Petit Creamy Cheese Yogurt
プチ クリーミーチーズ ヨーグルト　　¥300
our original yogurt, seasonal jam
那須千本松牧場で作ったeggcellentでしか食べられない
チーズのようなオリジナルヨーグルト

Our Original Yogurt
オリジナルヨーグルト＆グラノーラ　　¥700
our original yogurt, fresh fruit, granola
(+add ¥200 vegetable green green)
オリジナルヨーグルトにグリノーラと
フルーツを入れた朝食にもなる一品
You can choose from 3 kinds of honey.
3種のはちみつからお好きなお味を
お選びいただけます。

Fruit Salad and Yogurt
フルーツサラダ＆ヨーグルト　　¥500
our original yogurt, banana, orange, strawberry,
blueberry, pineapple
(+add ¥200 vegetable green green, / 150 organic honey)
一日に必要なビタミンをたっぷり摂取できるフルーツを濃厚な
オリジナルヨーグルトと共に（＋add ¥200 ベジタブルパウダー）
(+ add ¥150 オーガニックハチミツ)

Eggcellent Classic Açai Jar & Yogurt
クラシック アサイージャー＆ヨーグルト　　¥900
grosso açai, original yogurt, granola, blueberry,
raspberry, strawberry, honey
ブラジル産政府認定のグロッソ（最高濃度）のアサイーを使用し
フルーツの山盛りで作ったeggcellent自慢の一品
You can choose from 3 kinds of honey.
3種のはちみつからお好きなお味をお選びいただけます

Detox Green Smoothie デトックスグリーンスムージー
komatsuna, pineapple, apple
小松菜、パイナップル、アップル

Tonic Water トニックウォーター
Sanpellegrino (250ml) サンペレグリノ

A5サイズ（210×148mm）

¥600
¥600
¥650
¥600
¥400
"Coffee ¥650
fee
¥650

¥500
¥500
in tea pot
にします
ALL ¥650
ファスト

¥500

手に持ちやすい
コンパクトなサイズ
（③形）

イラストの色味を、
優しいトーンで統一
（⑥ビジュアル）

「じゃばら折り」の6ページの構成にしています。
判型はA5サイズとやや小さめ。手描きのイラ
ストを入れて、温かみのあるデザインを目指し
ました。持ち帰って「この間こんな店に行った
んだ」「今度一緒に行こうよ」と話の種になる
ような作りにしています。

※作例は過去のメニューのため、現在のメニューと異なります。

黒背景×切り抜きで構成。
写真を指差せばオーダーできる！

MENU

毎朝直送のオーガニック卵を使った、
eggcellentのスペシャリティメニュー

EGG BENEDICT エッグベネディクト

Half & Half Benedict
(Original / Avocado Maguro Quinoa)
ハーフ＆ハーフベネディクト
¥1,650

No.1!

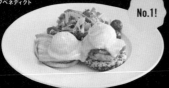

Original Benedict
オリジナルベネディクト
¥1,400

No.2

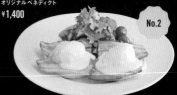

EGGS & SKILLET たまご料理とスキレット

eggcellent Crock Madam
エッグセレント クロックマダム
¥1,200

Avocado Toast
アボカドトースト
¥1,100

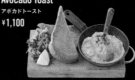

PLATE プレート

eggcellent Plate
エッグセレントプレート
¥1,450

Breakfast Sandwich
ブレックファストサンドイッチ
(オリジナルヨーグルト＆ベリー)
¥1,100

3 eggs Any Way You Like
w/green leaf salad
3つの卵でお好きな卵料理 w/グリーンリーフサラダ
¥1,100

KIDS MENU キッズメニュー

Chunky Monkey Pancakes
チャンキーモンキー
¥600

PANCAKES パンケーキ

eggcellent Pancakes
エッグセレントパンケーキ
¥1,000

Coconut Pancakes
ココナッツパンケーキ
¥1,300

Seasonal Pancakes
シーズナルパンケーキ

Ask for staff

Senb
Milk
千本
No caf
カフ
添加り

Senb
千本

Coffe
コー

Coffe
カフ

SWEETS スイーツ

Organic Rose Ice Cream

Sembonmatsu Farm's Rich Vanilla Ice Cream

eggtart
エッグタルト

チョークアートのイメージ ……
（②リサーチ／⑤世界観）

A3サイズ（420×297mm）

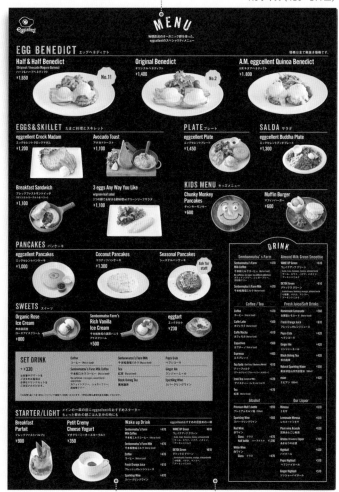

1枚ですべて
確認できる構成に
（①目的／③形）

厚手の紙にPPC（ビニール）を貼って、
汚れてもふき取りができる設計に
（③形）

指差しでも注文できるよう、写真を使用しました。すべての情報をA3サイズの紙1枚に収めています。背景は黒板を彷彿とさせる黒にし、チョークアートをイメージした文字加工に。裏には、食材の説明やおすすめメニューなどを掲載しています。

※作例は過去のメニューのため、現在のメニューと異なります。

判型も写真も大きく、見やすく。
メニュー自体を目で味わう媒体に。

IDEA
C

A3変形サイズ
（420×554㎜）

地色にテクスチャを印刷して
味のある用紙の雰囲気を演出
（⑤世界観）

朝食を思わせる
明るい写真
（⑥ビジュアル）

席に座り、落ちついてページを
めくってもらえる「新聞」をイ
メージしています。食材や産地、
スタッフの情報を入れることで、

お店のファンになってもらえる
構成を目指しました。朝食の気
持ちよさを押し出す、明るくク
リアな写真を用いています。

※作例は過去のメニューのため、現在のメニューと異なります。

写真だからオーダーしやすい！
（① 目的）

英字を目立たせて
インターナショナル感を強調（⑤ 世界観）

...is the most important meal of your Life.

eggcellent

late
プレート

...cellent Plate
...セレントプレート

...00

...人気のメニューが
...られちゃう
...ト

...dict、Pancakes、
...Original yogurt、Maple

ベネディクト、
本日のデリ 2品、
ヨーグルト、

ggs & Skillet
たまご料理とスキレット

...cellent
...ck Madam
...セレント クロックマダム

...00　※お作りするのにお時間頂戴いたします。

オーガニック卵がとろける
エッグベネディクト風のクロックマダム。
チーズとベーコンの塩気が絡む逸品。

Bread、Bacon、Organic egg、Cheese、Persely、Leafsalad

トースト、ベーコン、ポーチドエッグ、
数種のチーズ、パセリ、リーフサラダ

...akfast Sandwich
...クファストサンドイッチ
...ルヨーグルト&ベリー）

...0

芳醇なブリオッシュと
eggcellent オリジナル濃厚ヨーグルトの
組み合わせは絶品

Brioche、Original Yogurt、Berry sauce

ブリオッシュ、オリジナルヨーグルト、
ベリーソース

本日のデリ

eggcellent オリジナル
千本松牧場ヨーグルト

パンケーキ

本日のデリ

オリジナルベネディクト

Salad
サラダ

eggcellent Buddha Plate
エッグセレントブッダプレート

¥1,300

西海岸で大人気の
#ブッダボウルをワンプレートに
モリモリお野菜が食べられる
バランスのよい一皿

Kale、Spinach、Cabbage、Organic egg、
Quinoa、Tomato、Chicken Breast、
Sautéed Mashroom、
Pickled purple cabbage、
Home-made Yogurt dressing

ケール、法蓮草、キャベツ、
オーガニック卵、キヌア、トマト、
鳥胸肉、マッシュルーム、
紫キャベツのピクルス、
自家製ヨーグルトドレッシング

Green Leaf Salad
グリーンリーフサラダ

¥900

Kale、Spinach、Cabbage、Home-made Yogurt dressing

ケール、ほうれんそう、キャベツ、
自家製ヨーグルトドレッシング

Avocado Toast
アボカドトースト

¥1,100

フレッシュなアボカドを半分使い、
熱とろスクランブルエッグと一緒に。

Rye bread、Avocado、Scrambled egg、
Lemon、Leaf salad、Black pepper、
Pink pepper

ライ麦パン、アボカド、
スクランブルエッグ、レモン、
リーフサラダ、ブラックペッパー、
ピンクペッパー

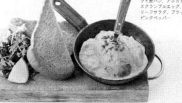

3 eggs Any Way You Like
w/green leaf salad

3つの卵でお好きな卵料理
w/グリーンリーフサラダ

¥1,100

et Drink

Coffee
コーヒー (Hot or Iced)

Senbonmatsu's Farm Milk
千本松牧場ミルク (Hot or Iced)

Pepsi Cola
ペプシコーラ

店側より

コンパクトで
手作り感がいいですね！
イラストに色がついていて
温かみがあります。

まとめ

はじめてお店に訪れた
お客さんが戸惑ってしまわないよう、
受け手側の立場に立って
メニューを作りましょう。

飲食店のメニュー表は、店のコンセプトにも影響するとても大切なツールです。

文字だけのデザインだと、「これはどういうものですか？」というお客さんからの質問が来ることが想定されます。つまり、サービスの早さより、お客さんとじっくりコミュニケーションをとりたいお店に適しているということ。反対に、駅前や繁華街の店など、スピードを重視したいなら、写真や商品の説明をわかりやすくメニュー表に入れたほうがよいと言えます。

今回は、お客さんとじっくりコミュニケーションをとるというより、「メニュー表をすみずみまで読んで、お店のファンに

IDEA
C

IDEA
B

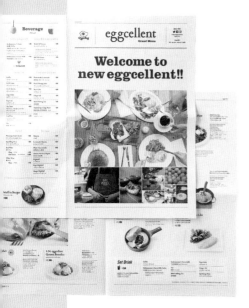

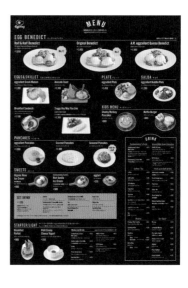

店側より

1点1点写真があって
提供している料理が
説明なしでも
わかりやすい！

店側より

1枚ですべての
メニューを見られるのが
いいですね。

▷ 選ばれたのは…　　**C** 案

じっくり楽しんで
読んでもらえそう！

場所柄、ビジネスマン、家族連れ、ご年
配の方と、さまざまなお客さまがお越し
になります。こういった幅広い世代の方
に、写真で料理の魅力を伝えられるC案
がよいと思いました。

なってほしい」「店内でゆった
りとした時間を過ごしてほし
い」というコンセプトでデザイ
ンしています。そのため、イラ
ストや写真を入れて、オーダー
のしやすさを確保しつつ、産地
など店のこだわりを伝える情報
を盛り込みました。ページもの
にしたり、大きな判型にしたの
は、そのためです。

小型カフェのメニュー

毎週更新できるシステムづくり

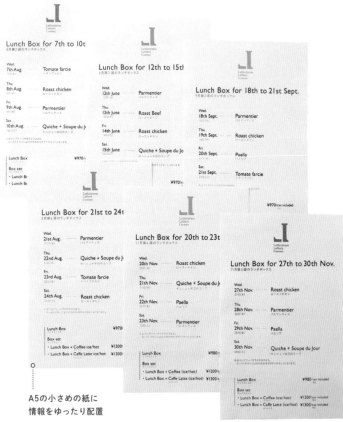

A5の小さめの紙に
情報をゆったり配置

A5サイズ（210×148mm）

メニューの考え方はさまざまです。こんなバリエーションはいかがですか？

決まった定番メニューのみなの
で、文字だけのシンプルな、フ
ォーマット化したデザインです。
ただし、毎週、また日にちによ
ってもメニューが入れ変わるた
め、キーカラーに変化をつけて、
来店するたびにその違いを感じ
られる工夫をしています。

Variation 02
パン屋

壁にかけて飾る形のメニュー

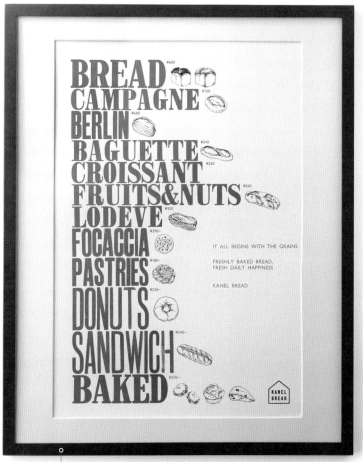

変形サイズ（468×318㎜）

額は木製のものをチョイス。
インテリアとしても成り立つ、おしゃれな仕上がりに

メニューそのものが「ポスター」としての役割を果たせるようなデザインです。商品のパンはショーケースにも並んでいるため、パンはすべてイラストに。さらに、あえて日本語は入れずに英語のみとし、スタイリッシュにまとめています。

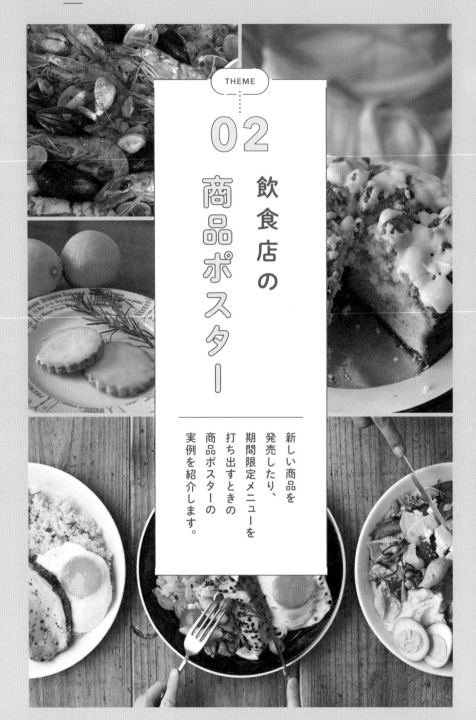

THEME

02

飲食店の商品ポスター

新しい商品を
発売したり、
期間限定メニューを
打ち出すときの
商品ポスターの
実例を紹介します。

ダンドリ × デザイン

「飲食店の商品ポスター」
押さえるポイント

POINT

4

ビジュアルや文字は
大きく、簡潔にまとめる

POINT

3

5メートル先から見ても
書かれている内容がわかるように

POINT

2

1秒で読んでもらえるよう、
情報の量をグッとしぼる

POINT

1

一瞬で目を引くような
デザインを心がける

(CASE)

街のサラダ専門店の

特別ポスター

《 ダンドリを見える化すると… 》

1　目的
・交差点を行き来する人に、一瞬でアピールしたい
・サッと持ち帰るか、デリバリーか、限られた時間を豊かに過ごすために店内で食べるかを選べる商品を紹介する

2　リサーチ
・同じ街の他店舗の見せ方を参考にしてみる
・実際にポスターが置かれるところを想定し、歩行者や自転車に乗っている人の目線を確認する

3　形
・イーゼルに立てかけて店頭に置くことができ、人の動きに応じて場所を移動できる、A1サイズのポスター

4　情報
・「EAT IN」と「TO GO」を目立つように入れる
・「自転車」の情報を何らかの形で入れたい

5　世界観
・ヘルシーで健康的な雰囲気を押し出す
・人が集まるアクティブな店舗であることも表現したい

6　ビジュアル
・はっきりおいしさが伝わるように、食材をきちんと撮影する
・アイコンで「EAT IN」と「TO GO」を表現する

アピールポイントを明確に。
グリーンの地色でヘルシーさを伝える。

「EAT IN」と
「TO GO」の
商品写真が
占める割合は
同じくらいに
（④情報／
⑥ビジュアル）

イタリック書体を
斜めに入れる
ことにより
アクティブな
印象に
（⑤世界観）

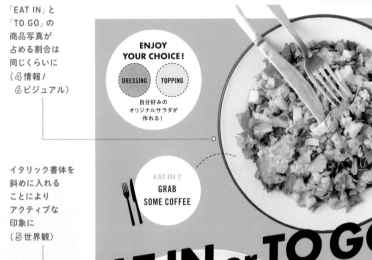

ENJOY
YOUR CHOICE!

DRESSING　TOPPING

自分好みの
オリジナルサラダが
作れる!

EAT IN ?
GRAB
SOME COFFEE

EAT IN or TO GO?

TO GO ?
DELIVERY
AVAILABLE

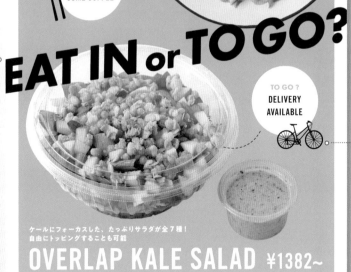

ケールにフォーカスした、たっぷりサラダが全7種！
自由にトッピングすることも可能

OVERLAP KALE SALAD ¥1382〜

OVERLAP

A1サイズ（841×594㎜）

ケールにフォーカスしたグルメ
サラダを提供するお店です。店
内で食べるか、テイクアウトし
て自宅や公園などで食べるかを
選ぶことができます。こちらの
案は、「EAT IN」と「TO GO」を
並列にしています。地に、ヘル
シーなグリーンを敷きました。

自転車のアイコンで
テイクアウト
できることを強調
（⑥ビジュアル）

写真全面で大きくアピール。
ゆったりした時間を表現。

ケールにフォーカスした、たっぷりサラダが全7種！
自由にトッピングすることも可能

OVERLAP KALE SALAD
¥1382~

ENJOY
YOUR CHOICE!

DRESSING TOPPING

自分好みの
オリジナルサラダが
作れる！

EAT IN?
GRAB SOME
COFFEE

EAT IN
or
TO GO?

TO GO?
DELIVERY
AVAILABLE

OVERLAP

ヘルシーな料理を
写真で大きく
アピール
（⑥ビジュアル）

A1サイズ（841×594mm）

「EAT IN」のほうを押し出した
デザインです。デリバリーやテ
イクアウトだけでなく、ゆっく
りと店内で過ごすこともできる

と伝えるデザインを目指しまし
た。日当たりのよいガラス張り
のお店なので、明るい雰囲気を
表現しています。

背景を木目調にすることで、
「EAT IN」のほうをプッシュ。
カジュアルで明るい印象を
もたせる
（①目的／⑤世界観）

To Goを自転車で表現。
持ち帰り&デリバリーを後押し。

EAT IN?
GRAB SOME COFFEE

ENJOY YOUR CHOICE!

DRESSING　TOPPING

自分好みの
オリジナルサラダが作れる!

EAT IN
or
TO GO?

ケールにフォーカスした、たっぷりサラダが全7種!
自由にトッピングすることも可能

**OVERLAP
KALE SALAD**
¥1382~

TO GO?
DELIVERY AVAILABLE

OVERLAP

© Vudhikul Ocharoen | Dreamstime.com

A1サイズ（841×594㎜）

太くて力強い
スラブ書体を
使用し、車や人が
行き来する
アクティブな場所で
あることを表現
（⑤世界観）

自転車の写真で
テイクアウトをイメージ
（②リサーチ/⑤世界観）

大きく自転車の写真を入れて、
デリバリーできることを表現。
また場所柄、自転車で来店する
人も多いので、サイクリングの

お供としても最適であることを
視覚的に伝えています。上下で
2色使うことで、いくつかの選
択肢があることを表しました。

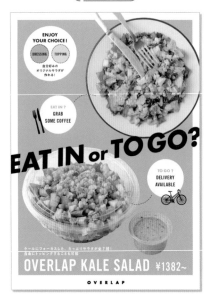

店側より

「EAT IN」と「TO GO」、
2つのチョイスが
わかりやすい！

まとめ

飲食のビジネスは、天気や曜日、時間帯などにより、客層などが大きく変わってきます。人の流れに合わせたアピールをイメージしてデザインしましょう。

飲

食店のポスターをデザインするうえで大事なキーワードは、「ひと目で伝わるデザイン」です。メニュー表と違い、ポスターは一瞬しか目に入れてもらえないもの。情報を詰め込んでも読んでもらえない可能性が高いので、「1秒」である程度内容が伝わるデザインにすることが大切です。離れた場所から見ても情報がわかるようにレイアウトしましょう。

今回は、店内飲食、テイクアウト、デリバリーもできる、サラダ専門店の商品ポスターです。「EAT IN」と「TO GO」を、それぞれの程度の比率で、どう伝えるかをベースに、3つの案を打ち出しました。

IDEA

C

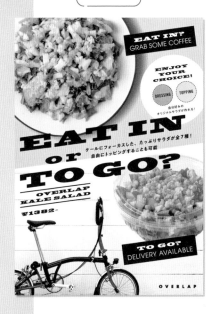

IDEA

B

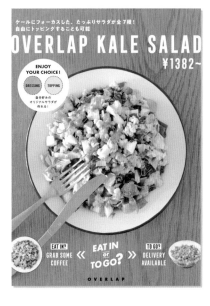

店側より

自転車の写真が
効いています。
楽しい雰囲気が
伝わりますね！

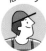
店側より

料理の写真が大きく、
商品そのものの
魅力が際立ちますね！

▷ 選ばれたのは… ___A___ 案

商品の比較がわかりやすく
おいしさも伝わりそう！

「EAT IN」と「TO GO」を比較するよう
なデザインは、往来を行き来する歩行者
にも、商品の魅力や楽しみ方が瞬時に伝
わりそう。ケールを象徴する、明るいグ
リーンもよいですね！

使う場所や時間によって異な
るポスターを併用することもで
きます。たとえば、ふだんはA
案を貼り、ランチ時は「EAT
IN」を推したB案に。アイド
ルタイムには「TO GO」を
推したC案に貼り替えると、そ
れぞれの時間帯のお客さんに最
適なアピールができるポスター
になるかもしれません。

Variation 01

店内のデザートポスター

選べる楽しさを伝えたい

写真を裁ち落としにして
できるだけ大きく見せる

空をイメージさせる
スカイブルー

A3サイズ（420×297mm）

店内に貼るデザートメニューのポスターです。店内で食事をしながら眺めて、「食後に頼んでみようかな」と思ってもらうためのポスターなので、情報量は多めでも問題ありません。目を引く大きなソフトクリームのビジュアルを入れつつ、いろいろな味があることが伝わるようなデザインにしました。

夏のスペシャルドリンク

南仏のバカンスをイメージ

A2サイズ（594×420㎜）

グラスを大きく強調。
イラストだから、
実際のバランスと
違っても
違和感はない

表現したかったのは、「夏の楽しい思い出」。ストーリー性やノスタルジックな雰囲気を出しつつ、夏らしいポップでカラフルな紙面にするために、写真ではなくイラストを用いました。通りに面している店なので、歩いている人がふと立ち止まるような、パッと目を引くカラーリングにしています。

⇒ 地図 の作り方

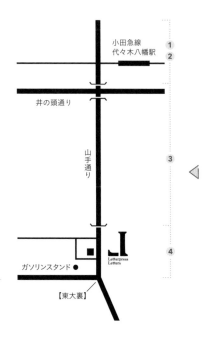

小田急線
代々木八幡駅

井の頭通り

山手通り

ガソリンスタンド ●

Letterpress
Letters

【東大裏】

口頭でどう説明するかを考えてみる

リアルな地図をどこまで簡略化するかは迷うところ。この場合発想を変えて、電話で伝える際、どのようなポイントが必要になるかを考えて、それを必要要素としてデザインしてみましょう。

① 小田急線の代々木八幡駅から山手通りに出てください。

② 山手通りを左手に進みます。

③ 富ヶ谷の交差点の歩道橋を渡って、そのまま山手通りをまっすぐ進みます。

④ 右手にガソリンスタンドが見えたら、その手前にあるカフェです。

言葉から
視覚化
するよ！

デザインに合わせ、簡略化した地図を作ってみましょう

チラシやダイレクトメールに地図を入れるとき、Googleマップなどのインターネット上の地図サービスのデータをそのまま活用していませんか？せっかくこだわるなら、地図もデザインに合ったものを作ってみましょう。

見やすく、わかりやすい地図を作るポイントは、最低限必要な情報で構成してみること。上の説明のように、口頭で伝える内容を地図に反映していきます。道は直線のみで表現しても、多くの場合は問題ありません。

☑ 地図のいろいろな表現の例

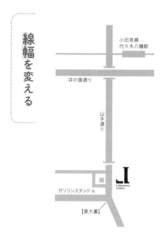

線幅を太くしたり細くしたりすることで、雰囲気も変わります。こちらは線をグッと太くして、さらに色も変えてみました。

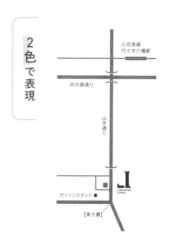

デザインに合わせて、色を変えるのもよいでしょう。2色使うことで、道とそのほかの情報を分けることができます。

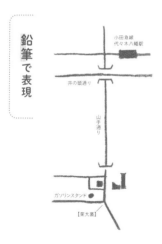

手書きにすることで、やわらかい雰囲気の地図になりました。デザイン全体のバランスを見て取り入れてみましょう。

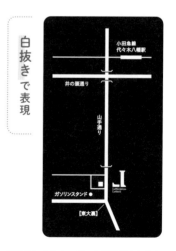

白抜きにすると、グッと印象が変わります。グラフィックとして成り立つので、大きなビジュアルとしても使えます。

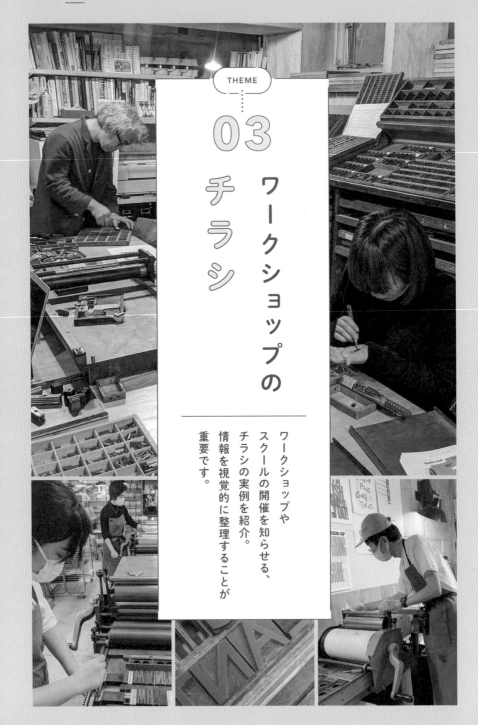

THEME

03

ワークショップの
チラシ

ワークショップや
スクールの開催を知らせる、
チラシの実例を紹介。
情報を視覚的に整理することが
重要です。

ダンドリ × デザイン

「ワークショップのチラシ」
押さえるポイント

POINT

4

要素を集めてブロック化
できるようにデザインする

POINT

3

予約方法や参加要項など、
参加するまでの動線を示す

POINT

2

場所、日時、料金など、大事な
情報はわかりやすく入れる

POINT

1

どういうワークショップで
何ができるのかを明記する

CASE

活版を体験できる

ワークショップのチラシ

《 ダンドリを見える化すると… 》

1 目的
- **注目を集めている活版を体験できる機会をアピール**
- クリエイティブなことに興味がある人だけでなく、一般の人にも、気軽に参加してもらいたい

2 リサーチ
- アメリカ、イギリス、オーストラリアなどの海外を中心に、同じようなワークショップを行っているスタジオのアプローチを、**SNSなども使ってリサーチする**

3 形
- A4サイズのチラシ。店頭に貼れるよう、片面のデザインとする
- **質感のある紙に**印刷することも検討

4 情報
- 日時、場所、費用などをわかりやすく、**日本語で明記する**
- 地図までは入れないが、**HPのQRコードやアドレスは入れる**

5 世界観
- 古い木版が売りになるので、そのアンティーク感を押し出す
- 活版ならではの、**インクのかすれ感**などを表現する

6 ビジュアル
- 国内では珍しい**活版プルーフ機「Vandercook」**（バンダークック）を紙面に登場させる
- イラストにするか、写真にするかは検討する

オーソドックスな活版を意識。

IDEA
A

情報を片側に寄せてひとかたまりに（①情報）

大きな
スペースを作って
イギリスから
取り寄せた
活字で組んだロゴ
を大きくあつかう
（②リサーチ/
⑥ビジュアル）

どんなマシンを
使うかイラストで
表現
（⑥ビジュアル）

クラフト紙に
印刷する
（③形/⑤世界観）

オーソドックスに
右下に
ロゴと住所を置く
（④情報）

LETTER PRESS WORK SHOP

letterpressletters.com

SATURDAY BASIC WORKSHOP
初めての活版印刷

活版印刷の基礎が学べます。文字組から印刷までの全ての工程をご自身でやっていただけます。

午前の会　**10:00〜14:00**
午後の会　**14:30〜18:30**
4 時間 **7500** 円

※別途、用紙代1250円(税込)がかかります。

FRIDAY mini WORKSHOP
金曜日ミニワークショップ

オリジナルポストカード
フレームにお好きな文字をはめて刷る簡単なワークショップです。

ノートブック
フレームに文字をはめてノートの表紙を刷るワークショップです。二つ折りのカードもお作り頂けます。

お祝い袋
すでに組んである版をお好きな色で刷り、いろんな種類の水引であなただけのオリジナルお祝い袋が作れます。

19:00〜21:00
2 時間 **4500** 円

ご予約は
こちらから

Letterpress
Letters

東京都渋谷区富ヶ谷2-20-2 ☎ 03-6407-0015

A4サイズ（297×210㎜）

オーソドックスな活版印刷を意識し、2色でデザインしました。実際にワークショップで作れる作品をイメージしているため、

このチラシで活版の仕上がりを説明することもできます。アンティーク感を表現するために、文字をわざとかすれさせました。

カラー写真を使って具体的に伝える。

IDEA
B

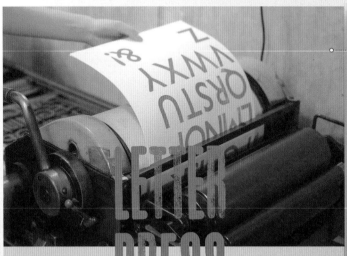

カラー写真は
状況を伝えるには
効果的
（⑥ビジュアル）

SATURDAY BASIC WORKSHOP
初めての活版印刷

活版印刷の基礎が学べます。文字組から印刷までの全ての工程をご自身でやっていただけます。

| 午前の会 | **10:00~14:00** |
| 午後の会 | **14:30~18:30** |

4 時間 **7500** 円

※別途、用紙代1250円（税込）がかかります。

LI
Letterpress
Letters
東京都渋谷区富ヶ谷2-20-2 ☎03-6407-0015

letterpressletters.com

ご予約はこちらから

FRIDAY mini WORKSHOP
金曜日ミニワークショップ

オリジナルポストカード
フレームにお好きな文字をはめて刷る簡単なワークショプです。

ノートブック
フレームに文字をはめてノートの表紙を刷るワークショプです。二つ折りのカードもお作り頂けます。

お祝い袋
すでに組んである版をお好きな色で刷り、いろんな種類の水引であなただけのオリジナルお祝い袋が作れます。

19:00~21:00
2 時間 **4500** 円

A4サイズ（297×210㎜）

英字は
木版活字にもある
スラブセリフ
（⑤世界観）

情報部分は
色数をしぼって
すっきりまとめる
（④情報）

明るい地色で
敷居の低さを
アピール
（①目的）

QRコードをあえて
目立つ位置に置く
（④情報）

ワークショップであつかう活版プルーフ機の「Vandercook」（バンダークック）がどのような機械なのかを伝えるために、カラー（4色）印刷で機械の写真を掲載しています。活版になじみがない人でも興味をもってもらえるようなデザインを目指しました。

インターナショナルな世界観を表現。

イギリスから
取り寄せた
活字で組んだロゴ
（②リサーチ/
⑥ビジュアル）

思いきって
情報のかたまりを
傾けたレイアウトで
遊んでみる
（④情報）

余白を
広く取ることで、
ゆとりをもたせ、
難しく
見えないように
（①目的）

写真を二階調の
ハーフトーン
スクリーンのライン
（形状）にして配置
（⑥ビジュアル）

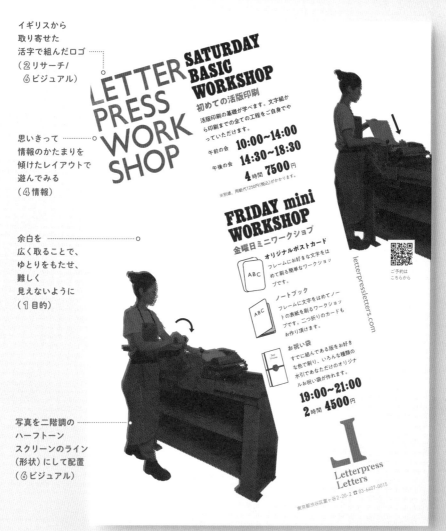

LETTER
PRESS
WORK
SHOP

SATURDAY
BASIC
WORKSHOP

初めての活版印刷

活版印刷の基礎が学べます。文字組みから印刷までの全ての工程をご自身でやっていただけます。

午前の会　10:00~14:00
午後の会　14:30~18:30

4 時間 **7500** 円

※別途、用紙代1250円(税込)がかかります。

FRIDAY mini
WORKSHOP

金曜日ミニワークショップ

オリジナルポストカード
フレームにお好きな文字をはめて刷る簡単なワークショップです。

ノートブック
フレームに文字をはめてノートの表紙を刷るワークショップです。二つ折りのカードもお作り頂けます。

お祝い袋
すでに組んである版をお好きな色で刷り、いろんな種類の水引であなただけのオリジナルお祝い袋が作れます。

19:00~21:00

2 時間 **4500** 円

letterpressletters.com

ご予約は
こちらから

L
Letterpress
Letters

東京都渋谷区富ヶ谷2-20-2 ☎ 03-6407-0015

A4サイズ（297×210mm）

デザイナーの卵など、流行への感度が高い人に向けたデザインです。「リソグラフ」と呼ばれる、スクリーン印刷の世界観を2色で表現しました。写真をそのまま使うのではなく、加工して配置することで、デザインのアクセントにしています。

IDEA A

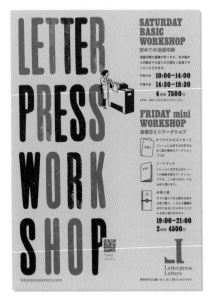

店側より

すっきりして
わかりやすいですね。
2色づかいで親しみやすそう！

まとめ

情報量が多いチラシは、
要素をブロックでまとめて
構成を考えると、どのように
レイアウトすればよいか
見えてきます。

ワークショップやスクール
の開催を知らせるチラシ
で重要なのは、「どんなことが
できるか」に加え、場所や日時、
参加要項など、チラシを見て興
味をもった人がワークショップ
に参加するまでの動線を書くこ
とです。どんなにおしゃれなデ
ザインでも、これが抜けている
と肝心な集客に繋がりません。
　また、情報量が多いため、ラ
フ（203ページ）を引かずにレ
イアウトしていくと、ごちゃご
ちゃとしたデザインになりがち
です。ダンドリで必要な情報を
整理したうえで、優先順位を決
め、メリハリをつけたデザイン
を心がけましょう。
　今回のチラシは、主に活版ス

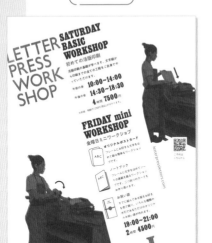

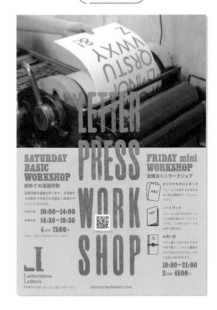

店側より

カッコいいデザインで、
若い人にも興味を
もってもらえそうです。

店側より

写真が入っているので、
活版プルーフ機がイメージ
しやすいのはいいですね。

▷ 選ばれたのは… 　__A__案

幅広い年代の人に
活版の魅力を伝えられそう

子どもから大人まで、幅広い年代の人に
参加してもらいたいので、親しみやすさ
を重視してA案を選びました。「このチラ
シのようなものも作れます」とお客さん
に説明できるのもよかったです。

タジオに併設されているカフェ
に置かれます。「こんな作品が
作れるんですよ」など、お客さ
んとのコミュニケーションツー
ルになるものを目指しました。
また、A案とB案は印刷所、C
案はリソグラフでの印刷を想定
しています。チラシのように大
量に刷るものは、コストを考え
ることも重要です。

Variation 01
プリスクールのチラシ

情報の要素をブロック化して整理

A5サイズ（210X148mm）

欧文書体の丸みに
合わせて
写真も丸い形に
トリミング

「教育関係」と「料理」のチラシのバリエーションを見てみましょう。

たくさんの情報をチラシに入れ込まなくてはならないときは、このように要素を細かくブロックごとに分けて整理すると、デザインの構成を考えやすくなります。要素の各ブロックを数字でつなぐことで、順番に読んでもらえるようにしました。

Variation 02
料理教室のチラシ

スペースを上下に分割してすっきりまとめる

薬膳らしさを ……………○
出すために
黄緑色の地を全面に

やわらかく ……………………………………○
見せるために
文字は黒ではなく
焦茶色に

あんな食堂
おうちで薬膳レシピ

化学調味料は使わず、無添加で全て手作り、
こころにからだにやさしいごはんを作っています。

レッスン人数
最小2人〜最大6人

レッスン料金
5000円

開催日時
5月15日（土）
11時〜14時、16時〜19時

お申し込みはHPにて
http://anna-kitchen.com/

相川あんな
レストラン、ケータリング会社、自然食品店
で経験を積み、独立。多国籍自然派料理「あん
な食堂」主宰し、ケータリング、注文弁当、レ
シピ提供等、多方面で活動中。中医薬膳師。

B5サイズ（257×182㎜）

上のスペースを大きく開けて、中央に教室名と簡単な説明を入れています。対照的に、教室の情報とイメージ写真は天地を揃えてかためました。書体は1種類のみ使用し、大きさの違いで差をつけて、すっきり読みやすくしています。

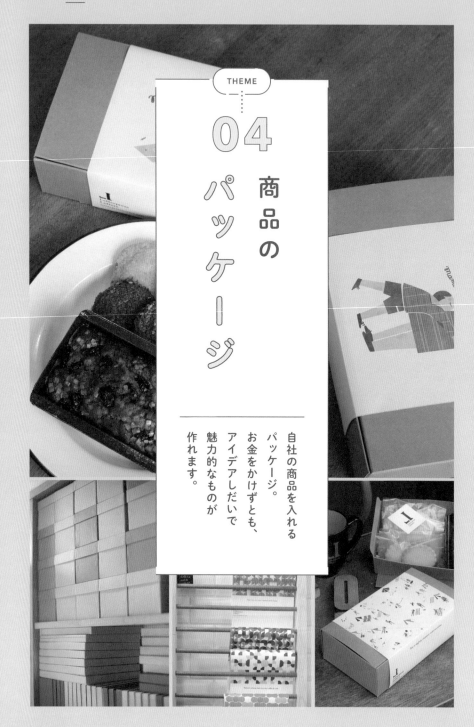

THEME

04 商品の パッケージ

自社の商品を入れる
パッケージ。
お金をかけずとも、
アイデアしだいで
魅力的なものが
作れます。

ダンドリ × デザイン

「商品のパッケージ」
押さえるポイント

POINT

4

パッケージが金額感を表現していることを念頭に置く

POINT

3

お客さんがどんな風に商品を開封するのか想像する

POINT

2

どこで売るものなのか、どう宣伝するのか考える

POINT

1

商品に合った容れ物を探すことからスタートする

((　CASE　))

活版印刷スタジオ併設のカフェの
ギフトパッケージ

《　ダンドリを見える化すると…　》

1 目的
- 1800円で販売する、**焼き菓子のギフトパッケージ**を作る
- 母の日、父の日に向けた商品としたい
- もらうほうも、あげるほうも負担に感じないようなデザインに

2 リサーチ
- 他のお菓子屋さんが提供しているギフトパッケージを調べる
- 活版スタジオでのグッズ展開をしている**多店舗のSNS**などを見て、商品を参考にする

3 形
- 焼き菓子が**5〜8個入る**サイズの箱

4 情報
- 店舗のロゴと英文のギフトメッセージのみ記載する

5 世界観
- 活版スタジオに併設しているカフェなので、**ステーショナリー**感を押し出す
- 活版やリソグラフなどを用いて、活版スタジオの魅力が伝わるようにしたい

6 ビジュアル
- **パターン（幾何学）**か、**イラスト**で表現する
- 活版やリソグラフらしい表現にしたい

幾何学模様×紙スリーブ。
巻くだけで完成！

IDEA

A

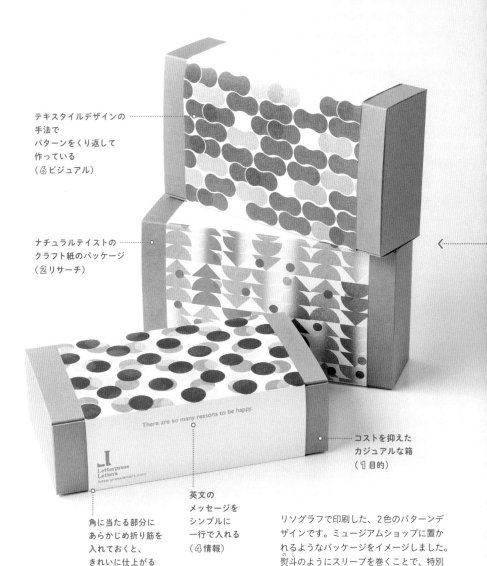

テキスタイルデザインの
手法で
パターンをくり返して
作っている
（⑥ビジュアル）

ナチュラルテイストの
クラフト紙のパッケージ
（②リサーチ）

コストを抑えた
カジュアルな箱
（①目的）

There are so many reasons to be happy.

Letterpress
Letters
letterpressletters.com

角に当たる部分に
あらかじめ折り筋を
入れておくと、
きれいに仕上がる
（③形）

英文の
メッセージを
シンプルに
一行で入れる
（④情報）

リソグラフで印刷した、2色のパターンデ
ザインです。ミュージアムショップに置か
れるようなパッケージをイメージしました。
熨斗のようにスリーブを巻くことで、特別
感が出ます。母の日でも父の日でも使える
ように、あえてイベント感は抑えました。

イラスト×シール。
ワンポイントでも
きちんと仕上がる。

イラストで
特別感を出す
（① 目的 / ⑥ ビジュアル）

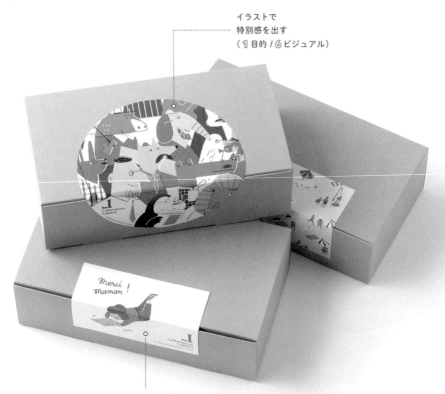

手軽に作れるからこそ、
季節やイベントに合わせたデザインのものを
その都度用意できるのが◎。
たとえ中身があまり変わらなくとも、
新しさを感じさせられる
（① 目的 / ③ 形）

シールを使ったパッケージデザインです。貼るだけなので、箱詰め作業がラクなのも嬉しい！上は、さまざまな動物をお父さんに見立てたイラスト、下はお母さんを想う子どもをモチーフにしたイラストにしています。シールの柄を変えるだけでイベントに対応したパッケージにすることができます。

絵柄を刷った化粧箱も
意外と手軽に作れる！

結ぶひも選びも大切。
コットンの2色の巻き糸を使用
（⑤世界観）

自分の好きな絵柄を刷った紙で、
箱を形成してもらうこともできる。
業者によっては最小ロット50という
小規模な生産も可能
（③形 / ⑥ビジュアル）

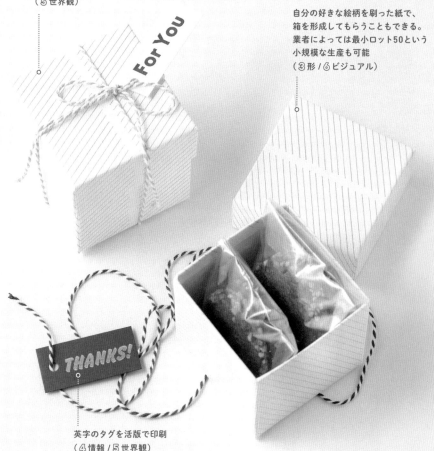

英字のタグを活版で印刷
（④情報 / ⑤世界観）

化粧箱もおすすめです。化粧箱
に柄を刷り、ひもを巻いてタグ
をつけると、グッと高級感のあ
るデザインになります。ただし、

化粧箱は他の案と比べ、単価が
高くなりがち。箱自体に魅力が
あるなら、やや高めの価格設定
にしてもよいでしょう。

There are so many reasons to be happy.

Letterpress
Letters
letterpressletters.com

店側より

既存のクラフト箱でも
スリーブを変えることで
いろいろな展開ができそう。

まとめ

少ないロットの商品で
抜き型から作るのは予算的に
厳しいケースが多いです。
既存の箱などにプラスする感覚で
考えましょう。

商　品のパッケージは、オリ
ジナルで作ろうとすると
想像以上にコストがかかるもの
です。小ロットの場合は、既製
品の容器をベースに、プラスで
何ができるかを考えるのがポイ
ントになります。

最初に行いたいのは、「容れ
物」を探すこと。実際に、入れ
たい商品の寸法を測り、きちん
と収まるものを見つけましょう。
それから、どんなデザインがで
きるか考えていきます。スリー
ブを巻いたり、シールを貼った
りするだけでも、十分見映えの
する商品になるものですよ。

また、商品の展開を考えたデ
ザインにすることも大切です。
今回は対面で販売するものなの

IDEA

IDEA

店側より

箱だけでもかわいいので
焼き菓子を食べた後も
取っておけますね。
でもコストが気になります。

店側より

大袈裟に見えなくて
ちょっとしたギフトに
ぴったりですね。シールを
まっすぐ貼るのが難しそう…?

▷ 選ばれたのは…　　**A** 案

季節ごとにパッケージを
変えることもできそう

ギフトとしての華やかさと、コストバラ
ンスのよさが選んだ理由です。選ぶ楽し
さがあって、お客様にも喜ばれそう。ス
リーブなら、誕生日や記念日などのバリ
エーションも揃えることができますね。

で、コンビニやスーパーマーケ
ットで販売されている商品のよ
うに、表面にすべての情報を入
れなくてもよいという考え方で
デザインしています。
　さらに、活版スタジオが併設
されたカフェに置くため、お菓
子の写真などは使わずに、活版
やリソグラフの技術を生かした
デザインにしました。

Variation 01

薬草店のお茶の商品

鮮やかな1色づかいでお茶の新鮮さを表現

それぞれだと1色のみの
デザインだが、
3商品揃うと
華やかに見える

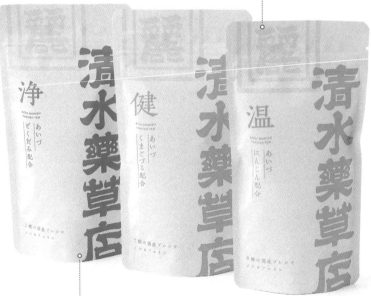

食品のパッケージの場合は、
遮光性にも注意すること。
白くてマットなコーティングが
施されている袋を選んだことで
シンプルで上品なデザインに

既存の容器を使ってオリジナリティのあるパッケージをデザインした例です。

市販の容器を探し、それに合う
ようにデザインしました。シン
プルな色違いで展開したのは、
パッケージを並べたとき、中身
がパッと見てすぐわかるように
するため。薬草の効能は、「温」
や「健」、「浄」の漢字一文字で
表現しています。

Variation 02

若手農家のオリジナル商品

イラストで手作り感を強調

ベースとなる箱や袋の形状も、
仕上がりを大きく左右する大事なポイント。
ひもが付いているものを選ぶことで、
より完成度がアップ

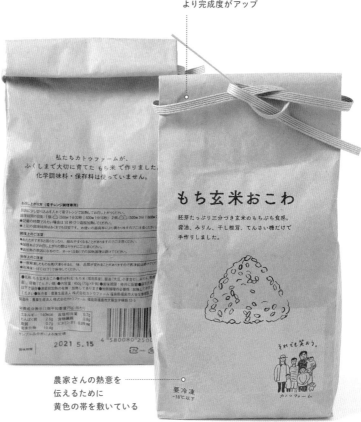

もち玄米おこわ

胚芽たっぷり三分づき玄米のもちぷち食感。
醤油、みりん、干し椎茸、てんさい糖だけで
手作りしました。

私たちカトウファームが、
ふくしまで大切に育てた もち米 で作りました。
化学調味料・保存料は使っていません。

農家さんの熱意を
伝えるために
黄色の帯を敷いている

要冷凍
-18℃以下

容れ物は、米袋をイメージした
クラフト紙の紙袋を使用。イラ
ストともあいまって、素朴で温
かみのある印象になりました。

書体選びや帯づかいといった、
ベースのデザインを計算して構
成することで、商品やブランド
への信頼感も生まれます。

⇒ オリジナルグッズ の作り方

お店や会社の魅力が伝わるグッズは選択肢がいろいろ

　創業記念日などイベントのタイミングに合わせて、オリジナルグッズが用意されていると、主催者側も参加者も気持ちが盛り上がるものです。

　Tシャツやトレーナーは、学生時代にオーダーメイドした経験がある人も多いかもしれませんが、一見敷居が高そうな食品や雑貨も、メーカーなどとコラボレーションすることで、オリジナルグッズを作ることができます。

最少ロットの
コストを
知っておくことが
大事だよ!

☑ オリジナルグッズの例

既存の商品に
シルクスクリーンで印刷

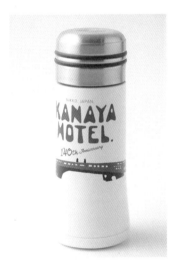

既存の雑貨や道具を制作・販売している
メーカーに発注すれば、こういったオリ
ジナルグッズを作ることもできます。こ
ちらは水筒ですが、ラベルのグラフィッ
クデザインを納品することで、ラベルへ
の印刷までメーカーにお願いできました。
ガラスのコップなどの食器や、ペンなど
の文房具も作ることができます。

> How to make ?

水筒などに名入れやグラフィックを入れ
るときは、シルクスクリーンで印刷する
ことが多いです。こちらのグッズは、2
色で印刷したもの。商品によって印刷範
囲や使用できる色数が変わるので、事前
に確認してからデザインしましょう。

既存の食品に
ラベルやパッケージを加える

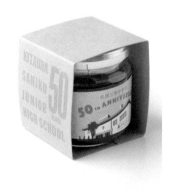

メーカーや販売元に発注することで、オ
リジナルの食品グッズを作れます。こち
らは、「びん詰めゴマペースト」の販売
元に依頼して、特注のラベルを巻いたも
の。カステラなどのお菓子や、ミネラル
ウォーターなどの飲料水も作れるので、
気になる商品を販売しているメーカーや
販売元に問い合わせてみましょう。

> How to make ?

ラベルをデザインして商品に貼り、さら
に活版印刷で作ったスリーブを巻きまし
た。食品の場合、内容量など、記載必須
の情報があります。販売元のメーカーに
必要事項や掲載のルールを確認してから
デザインを進めましょう。

外注すると、
予想外に日数が
かかることも！

トートバッグは
色や形で差をつける！

Tシャツと同様に、いろいろな印刷方法
があります。原価もTシャツに近いです。
生成りの薄手のものや、色付きのもの、
丈夫な帆布など、生地はさまざま。さらに、
内ポケットが付いていたり、ジッパー付
きだったりと、機能面もバリエーション
が豊富です。ちなみに、こちらのエコバ
ッグは、活版印刷で刷っています。

How to make ?

デザインを印刷できる範囲は、布に凹凸
がない部分です。マチの有無などトート
バッグの形によって刷れる面の数が変わ
るので、サンプルを取り寄せて確認しま
しょう。実際に中にものを入れて、グラ
フィックがどう見えるかも確認を。

オリジナルグッズの王道
Tシャツ

オリジナルグッズの王道ともいえるTシ
ャツ。印刷方法は、**1** 安価なインクジェ
ット、**2** さまざまなインクを選べきれい
に発色するシルクスクリーン、**3** 写真な
ども刷れる転写プリント、**4** ユニフォー
ムの番号などに使われるカッティングな
どさまざま。自分で刷る方法と、ネット
プリントなどを活用する方法があります。

How to make ?

着用した状態でどのように見えるかをシ
ミュレーションしながら、印刷位置やデ
ザインを検討しましょう。そのためにも、
サンプルを取り寄せ、デザインしたもの
を実際に貼って、どのように見えるか確
認してから印刷してみてください。

☑ オリジナルグッズの例

作って楽しい＆もらって嬉しい オリジナルノート

表紙と中面に使う紙を用意すれば、自分で作ることができます。ただし、折り目をしっかり付けたり、きれいに断裁するのは難しいもの。ネット印刷などで表紙と中面を印刷し、それを「製本所」に持ち込んでノートにしてもらうのも一つの手です。また、ノートを作るワークショップに参加するのもよいでしょう。

How to make ?

自分で作るときはとくに「紙の目」に気をつけましょう。紙の目が不揃いだと徐々に開いたり、背が割れたりしてしまいます。ノートの紙は、定番の「上質紙」のほか、本書で使用している「b7バルキー」もおすすめです（223ページ）。

オリジナル手ぬぐいで グッと格式高く！

「山と溪谷」（2015）WEBアンケート回答者抽選景品

伝統的な手ぬぐいや風呂敷もおすすめです。手ぬぐいは機械でも染められますが、やはり「本染め（注染）」で染めることで、裏から見ても絵柄が付き、正統派な手ぬぐいができあがります。注染はその名の通り染料を注いで染める技法で、一度に20〜30枚染められます。1色だけでなく、2色以上でも染めることができます。

How to make ?

Tシャツなどほかの布製グッズと比べ、仕上がりまでに時間がかかることが多いです。どれくらいかかるか事前に確かめてから、入稿日を決めましょう。また、箱詰めしたり、熨斗を巻くなど、相手にどのように渡すかを考えることも大切。

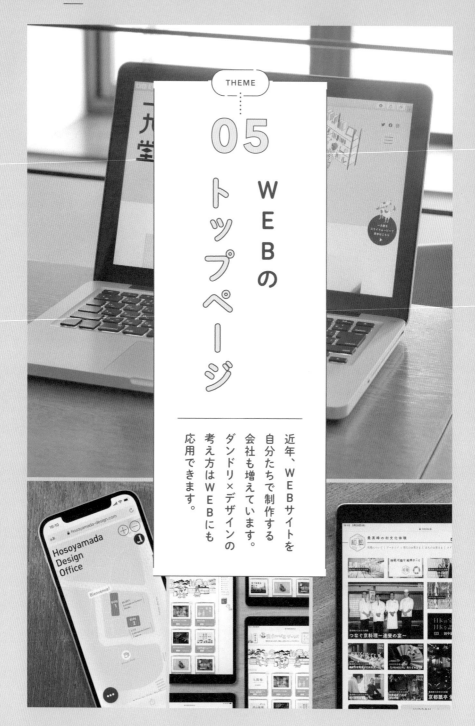

THEME

05

WEBの
トップページ

近年、WEBサイトを
自分たちで制作する
会社も増えています。
ダンドリ×デザインの
考え方はWEBにも
応用できます。

ダンドリ × デザイン

「WEBのトップページ」
押さえるポイント

POINT

1

WEBページの目的と活用方法を
考えてよりよい制作ツールを探す

POINT

2

そのツールの機能でできること、
できないことを把握する

POINT

3

複雑な構造にせず、
シンプルな形から考える

POINT

4

日々の情報発信は操作がしやすい
SNSを活用するのも手

(CASE)

印刷会社の技術力をアピールする

WEBのトップページ

《 ダンドリを見える化すると… 》

1 目的
・紙加工が得意な印刷所の**技術力、企画力**をアピールする
・音楽、出版、化粧品メーカーなどの企業でPRや企画を担当する方に見てほしい

2 リサーチ
・ものづくりを大切にしている印刷所や製本会社の**WEBサイト**をリサーチ

3 形
・パソコンだけではなく、スマートフォンから見たときの**見やすさや、操作のしやすさ**を重視する

4 情報
・ものづくりの流れと、**都内に工場があるという利便性**を紹介
・技術力の高さを押し出す

5 世界観
・「おもしろいことやってそうだな」という**楽しさ**を表現
・海外の最新技術をとり入れている**高い技術力**を表現したい

6 ビジュアル
・イメージを伝える**写真**をメインにするか?
・作業フローを描き起こした**説明的なイラスト**をメインにするか?

ものづくりの現場の雰囲気を出す。

IDEA
A

写真で現場の雰囲気を紹介
（④情報 / ⑥ビジュアル）

トップページ

Clickすると…

トップページの写真をクリックすると、その項目の説明がアコーディオンブロックで表示されます。

スマホから見ると

技術力・企画力の高さを全面にアピールできるよう、大きく写真を入れています。リアルな現場写真や、営業マンの写真を出すことで、「顔」が見える安心感・信頼感が出るのでは、と考えました。

自社の技術力の高さをアピール！

IDEA
B

イラストでものづくりの
楽しさを表現（⑤世界観/⑥ビジュアル）

トップページ

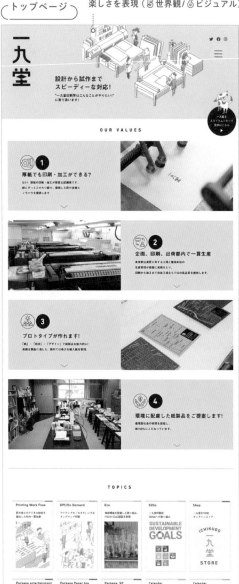

一九堂

設計から試作まで
スピーディーな対応！
"一九堂印刷所はこんなことがやりたい！"
に寄り添います！

一九堂を
スライドムービーで
見学はこちら
▶

OUR VALUES

① 厚紙でも印刷・加工ができる？
はい 厚紙の印刷・加工需要な印刷業界で、
紙にずっとこだわり続け、蓄積した形の仕様と
ノウハウを提供します

② 企画、印刷、出荷都内で一貫生産
生産管理が徹底に連携されて、
印刷から加工まで自社工場ならではの高品質を提供します。

③ プロトタイプが作れます！
「紙」・「形状」・「デザイン」で紙製品を魅力的に！
高級な製品に適した、国内では少ない職人肌を管理。

④ 環境に配慮した紙製品をご提案します！
循環型社会の実現を目標に、
紙100%にこだわっています。

TOPICS

Printing Work Flow	DPC/On Demand	Eco	SDGs	Shop

SUSTAINABLE
DEVELOPMENT
GOALS

ICHIKUDO
九堂
STORE

Package entertainment	Package Paper box	Package, SP	Calendar	Calendar
			2021 THE NEXT JOURNEY CALENDAR	2020 zero waste calendar

scroll して…

下にスクロールすると、最新情報が見ら
れる「TOPICS」があります。

スマホから見ると

技術力の高さをアピールするため
に、キャッチコピーを目立たせま
した。ヘッダーは、ワークフロー
がイメージできるイラストで表現。
下のほうに「TOPICS」という形
でニュースを入れ、簡単に情報を
更新できるようにしました。

更新しやすさを重視した作りに。

IDEA
C

印刷加工の引き出しがたくさん
あることをアピール（④情報）

トップページ

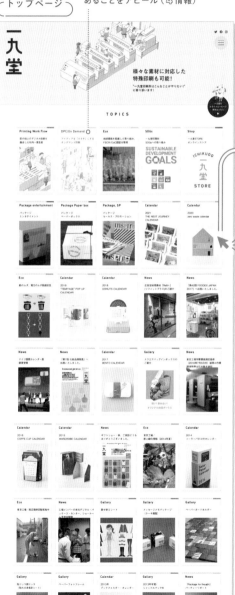

Clickすると…

サンプル作品から技術やアイデアが紹介
されています。

スマホから見ると

B案で下に入れた「TOPICS」を
頭にもってきて、その中に会社概
要などを入れ込みました。「更新
しやすい」点を重視しています。
InstagramやPinterestのような
SNS感のあるデザインなので、読
み手が操作しやすい作りです。

IDEA
A

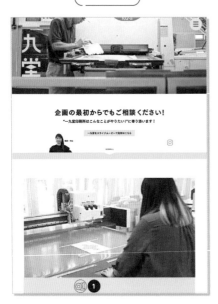

発注者より

写真が入っていていいですね！
ただ、パッと目に
入る情報量が少ないので
小規模の会社に見えるかも？

まとめ

どんなにすぐれたデザインでも更新しにくい作りのサイトは避けるべきです。どう運営するかを考えながら構成しましょう。

大切なのは、どのWEB制作ツールを使用するかを決めることです。ツールによって、レイアウトの組み方はもちろん、選べる書体の幅や決済の方法、アンケートを取れる最大数などが変わります。海外のWEBサービスだと「.jp」のドメインが使えない……なんてケースも。どういった用途で使うWEBサイトなのか、海外とのやり取りを考えているかなど、きちんとダンドリしたうえで、ツールを決めましょう。

WEBサイトを作るときは、PCからどう見えるかはもちろん、スマートフォンやタブレットなど、あらゆる端末から見られることを想定しなければなり

IDEA

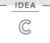

IDEA

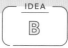

発注者より

ニュースが更新
されていくのが
わかりやすいですね！

発注者より

弊社の強みがよくアピール
できていると思います。
黄色が効いていますね！

▷ 選ばれたのは… ___B 案

企画力、技術力を
アピールできている！

弊社は、単に印刷するだけでなく、お客
さまに何ができるかを提案し、それを都
内の工場で完成まで仕上げられる、高い
技術力が持ち味。B案が、弊社の魅力を
一番アピールできていると思いました。

ません。デザインが形になって
きたら、デバイスごとにどのよ
うに見えるのか、こまめに検証
しましょう。

今回のデザインは、技術力や
企画力をアピールすることが第
一の課題でした。ヘッダーを写
真にするか、イラストにするか
で、受け取るイメージが変わっ
てきます。

Variation 01

活版スタジオ

写真を多用して、スタジオの魅力を伝える

トップページ

グレーは活版印刷の色をイメージ

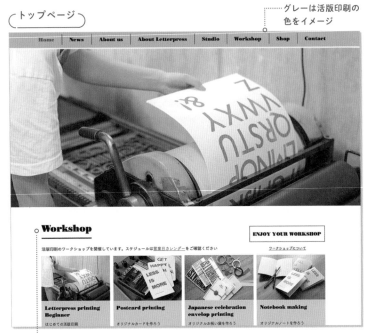

Home　News　About us　About Letterpress　Studio　Workshop　Shop　Contact

Workshop

活版印刷のワークショップを開催しています。スケジュールは営業日カレンダーをご確認ください

ENJOY YOUR WORKSHOP

ワークショップについて

Letterpress printing Beginner
はじめての活版印刷

Postcard printing
オリジナルカードを作ろう

Japanese celebration envelop printing
オリジナルお祝い袋を作ろう

Notebook making
オリジナルノートを作ろう

活字にもある書体を使用

記事ページ

こちらは、WIXというWEB制作ツールでデザインしたもの。ヘッダーは写真を用いて、活版スタジオの雰囲気を伝えています。普段はグラフィックデザインをすることが多いデザイナーでも、WEB制作ツールを使えば十分デザインすることができます。

既存のWEB制作ツールのプラットフォームからデザインした、バリエーションを紹介。

Variation 02
日本伝統文化の体験サービス

さまざまなプログラムがあることをコラージュで伝える

トップページ

Clickすると…

各ジャンルの写真をクリックすると、その伝統を解説する記事が続く構造。

スマホから見ると

複数の写真を組み合わせて構成しました。コンテンツ（アーカイブ）が多く、さまざまなサービスをもっていることがひと目で伝わるようなデザインです。

THEME

06

店舗の

OPENチラシ

新しい店や会社を
立ち上げたことを
告知するための、
OPENチラシ。
お店のブランディングにも
関わります。

ダンドリ × デザイン

「店舗のOPENチラシ」
押さえるポイント

POINT

4

どれくらいの期間
置いておくものかも考える

POINT

3

来店してもらえるように、
情報は不足なく入れ込む

POINT

2

お店のブランドイメージを作って
いることを忘れずにデザインする

POINT

1

お店のアピールポイントを
ビジュアルとして打ち出す

(CASE)

駅前に新たに出店する
美容室のOPENチラシ

《 ダンドリを見える化すると… 》

1 目的
・子ども連れからシニアまで家族全員、どの世代にも来てもらえることをアピールしたい
・駅や、大きな公園に近い立地であることを伝えたい
・たしかな技術力があることもアピールしたい

2 リサーチ
・他の美容室を参考にしたくないというオーナーの意向を尊重し、まったく違う業態の考え方を見てみる
・「リラックス」「デトックス」「プライベート感」をキーワードに、SNSなどで情報を集める

3 形
・A5サイズのチラシ。DMとしても活用できるようにする
・ポスターとしても使えるよう、片面のデザインにする

4 情報
・時間や場所、サービスの内容、地図を入れる
・スタイリストの名前からとった店舗名、「OYAMA（大山）」をアピールする

5 世界感
・あらゆる人を迎え入れる、清潔感のあるデザインに
・手づくり感やプライベート感を表現したい

6 ビジュアル
・アピールポイントによって、写真、ロゴ、イラストから何を入れるか検討する

イラストの力を借りて
目を引くデザインに。

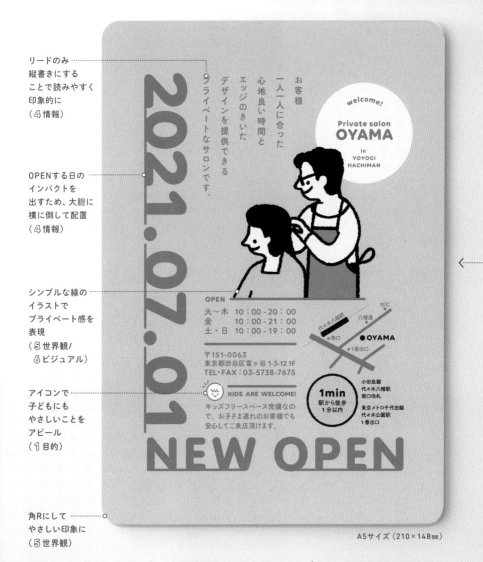

リードのみ
縦書きにする
ことで読みやすく
印象的に
（④情報）

OPENする日の
インパクトを
出すため、大胆に
横に倒して配置
（④情報）

シンプルな線の
イラストで
プライベート感を
表現
（⑤世界観/
⑥ビジュアル）

アイコンで
子どもにも
やさしいことを
アピール
（①目的）

角Rにして
やさしい印象に
（⑤世界観）

お客様一人一人に合った心地良い時間とエッジのきいたデザインを提供できるプライベートなサロンです。

welcome!
Private salon
OYAMA
in
YOYOGI
HACHIMAN

2021.07.01
NEW OPEN

OPEN
火～木　10：00 - 20：00
金　　　10：00 - 21：00
土・日　10：00 - 19：00

〒151-0063
東京都渋谷区富ヶ谷 1-3-12 1F
TEL・FAX：03-5738-7675

KIDS ARE WELCOME!
キッズフリースペース完備なの
で、お子さま連れのお客様でも
安心してご来店頂けます。

代々木八幡駅　八幡湯　15℃
●南口　●OYAMA
1番出口

1min
駅から徒歩
1分以内

小田急線
代々木八幡駅
南口改札

東京メトロ千代田線
代々木公園駅
1番出口

A5サイズ（210×148㎜）

美容室がOPENする日を大きく
入れることで、「美容室が7/1
にOPENする」という情報を一
番に伝えられるデザインです。

温かみのあるイラストを入れた
ことで、さまざまな年代のお客
さんが訪れやすい雰囲気に仕上
がりました。

写真の安心感で、
ひと目で伝わる正攻法のデザイン。

IDEA
B

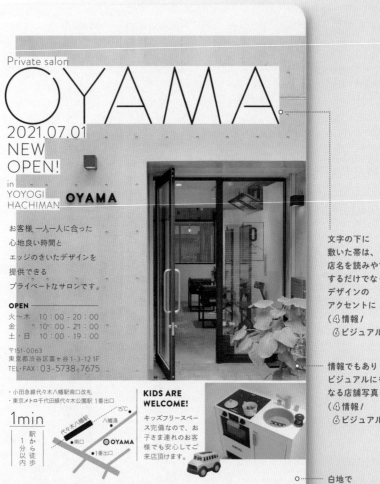

Private salon
OYAMA.

2021.07.01
NEW
OPEN!

in
YOYOGI
HACHIMAN OYAMA

お客様 一人一人に合った
心地良い時間と
エッジのきいたデザインを
提供できる
プライベートなサロンです。

OPEN
火〜木　10：00 - 20：00
金　　　10：00 - 21：00
土・日　10：00 - 19：00

〒151-0063
東京都渋谷区富ヶ谷1-3-12 1F
TEL・FAX：03-5738-7675

・小田急線代々木八幡駅南口改札
・東京メトロ千代田線代々木公園駅 1番出口

1min
駅
か
ら
徒
歩
1
分
以
内

KIDS ARE WELCOME!
キッズフリースペー
ス完備なので、お
子さま連れのお客
様でも安心してご
来店頂けます。

文字の下に
敷いた帯は、
店名を読みやすく
するだけでなく
デザインの
アクセントに
（④情報/
⑥ビジュアル）

情報でもあり
ビジュアルにも
なる店舗写真
（④情報/
⑥ビジュアル）

白地で
清潔感のある
印象に
（⑤世界観）

A5サイズ（210×148mm）

店構えの写真を大きく入れるこ
とで、チラシを見たお客さんが
すぐに店を見つけられるように
しました。アピールポイントの

ひとつであるキッズスペースの
写真は、子ども連れではないお
客さんが入りづらくならないよ
うバランスを調整しています。

模様とアイコンだけでも、
十分な世界観が作れる。

シンプルな
幾何学模様も、
配色の工夫で
スタイリッシュな
ビジュアルに
（②リサーチ/
⑥ビジュアル）

ハサミとコームで、
ひと目で美容室
だとわかるような
アイコンを作成
（⑥ビジュアル）

2021.04.01 NEW OPEN!

PRIVATE SALON

OYAMA

IN
YOYOGIHACHIMAN

お客様一人一人に合った心地良い時間とエッジのきいたデザインを提供できるプライベートなサロンです。

OPEN
火～木　10：00-20：00
金　　　10：00-21：00
土・日　10：00-19：00

〒151-0063
東京都渋谷区富ヶ谷1-3-12 1F
TEL・FAX：03-5738-7675

KIDS ARE WELCOME!

キッズフリースペース完
備なので、お子さま連れ
のお客様でも安心してご
来店頂けます。

子どもに対して
十分ケアできる
ことを
アイコンで表現
（①目的/④情報）

小田急線
代々木八幡駅
南口改札

東京メトロ千代田線
代々木公園駅
1番出口

15℃

代々木八幡駅　　八幡湯

駅から徒歩
1分以内

南口　　●OYAMA
　　　　1番出口

1MIN

A5サイズ（210×148㎜）

駅からのアクセスの
よさをアピール
（①目的）

「OYAMA（大山）」という美容
室の名前をアピールするために、
大きな山をモチーフにデザイン
しました。駅から1分の立地と

いう点もしっかり打ち出してい
ます。ハサミ＆コームのアイコ
ンで、ひと目で美容室だと伝わ
るようにしました。

IDEA
A

2021.07.01

NEW OPEN

welcome!

Private salon
OYAMA
in
YOYOGI
HACHIMAN

お客様一人一人に合ったデザインのきいたプライベートなサロンです。

心地良い時間とエッジのきいたデザインを提供できる

OPEN
火〜木　10：00〜20：00
金　　　10：00〜21：00
土・日　10：00〜19：00

●OYAMA

KIDS ARE WELCOME!

〒151-0063
東京都渋谷区代々木1-3-12 1F
TEL・FAX：03-5738-7675

キッズフリースペース完備なので、お子さま連れのお客様でも安心してご来店頂けます。

1min
駅から徒歩
1分以内

小田急線
代々木八幡駅
南口徒歩

東京メトロ千代田線
代々木八幡駅
1番出口

店側より

イラストが嬉しい！
このイラストの
Tシャツやバックも
作りたくなります。

まとめ

強調するポイントがOPEN日なのか、場所なのか、サービスなのかによって、デザインは大きく変わってきます。アピールポイントを明確にしましょう。

店や会社を新しくはじめるときに作るチラシは、店のブランドイメージや、コンセプトを決定づけるものです。お客さんにとって、店の最初の印象を決めるもの、とも言えます。

どういったお客さんに来てほしいのか、アピールできるポイントは何なのかを整理してデザインに落とし込みましょう。また、お客さんがチラシを見てたどりつけるように、開店時間や地図、予約が必要かなどとは、わかりやすく表記することが大切です。

今回は、「駅近でアクセス抜群」「高い技術」「キッズスペース完備で、子連れでも通いやすい」と、アピールポイントがいくつかあります。すべてアピー

IDEA
C

IDEA
B

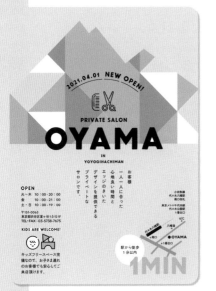

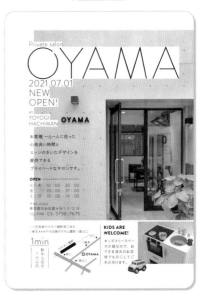

店側より

名前を大きな山の
デザインで
スタイリッシュに
表現してもらえて
嬉しいです。

店側より

内装を自分たちで
仕上げたので、
それを大きく見せられるのは
ありがたいです。

ルしようとすると乱雑になるの
で、優先順位を決め、何を一番
に伝えたいかを整理することが
大切です。

また、どこに、どれくらいの
期間置かれるものかも考えまし
ょう。今回の3案のうち、A案
は日時を大きく入れているので、
日にちが過ぎると使いにくくな
るかもしれません。

▷ 選ばれたのは… _____ C 案

目指したいお店の
方向性とマッチしている！

代々木八幡という昔ながらの下町情緒が
残る街のサロンですが、エッジの効いた
スタイリングデザインを提供したいとい
う思いがあります。C案が目指す方向に
もっとも合っていると思いました！

マイクロブックストア

イラストの力で期待感をあおる

A5サイズ（210×148mm）

そのお店が目指す方向性を考えながら作ったチラシの例です。

イラストの
線の色を変えて重ね、
少しだけずらして
レトロ感を表現

長年、出版に携わってきた編集プロダクションが、新たに小さな出版社を作りました。近々リアルな書店も開きたいということで、そのティーザー広告的なチラシをデザインしました。大手の書店にはない手作り感を演出しています。

Variation 02

有機野菜の農園

無農薬野菜を提供することを伝える
プレーンなデザイン

本来は写真の
印刷には向かない
クラフト紙に
あえて印刷し、
素朴さと温かみを表現

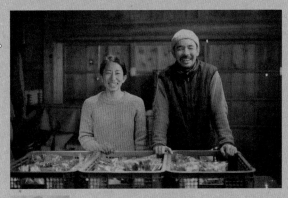

食べることが
何より大事なあなたへ

本来の味、香り、食感を大切に、農薬・化学肥料不使用の
お野菜を、年間250品種ほど作付けしています。
自然のリズムに寄り添い、日々の食卓に季節感のある
野菜があるという豊かさをお届けできたらと考えています。

4月15日より発送開始します。

A4サイズ（297×210㎜）

農薬や化学肥料を使わない野菜
を、野菜ボックスで直接お客さ
んに届けるビジネスをはじめた
農家のチラシです。毎週、手紙

と一緒に幸せいっぱいの野菜を
届けてくれる……。そんなやさ
しい世界観をクラフト紙に刷る
ことで伝えています。

⇒ ロゴデザイン について考える

Panasonic

大手電機メーカーPanasonicのロゴは、「Helvetica」という書体をベースに作られています。Helveticaは、最低限のコントラストとフラットな形状が特徴で、全体が均一でクセが少ない書体です。

ロゴとロゴタイプって何が違うの?

ときどき、ロゴデザインの公募が話題になりますが、「ロゴのデザイン」と聞くと、みなさんは何をイメージするでしょうか?　何らかの抽象的な絵柄など、マークやシンボルのようなものを思い浮かべる人も多いかもしれませんが、これらの絵柄は、正確には「ロゴマーク（logomark）」と呼ばれます。

「ロゴ（logo）」とは、ロゴマークと、そこに組み合わされる文字「ロゴタイプ（logotype）」を合わせたもののことを言います。ロゴ、ロゴマーク、ロゴタイプそれぞれの言葉の使い分けを覚えておくとよいでしょう。

一方で、ロゴマークがなく、ロゴタイプだけのロゴも少なくありません。実際、有名な企業のロゴには、マークのない、既存の書体をベースにして作られたものもたくさんあります。

ロゴタイプだけでもロゴとして成り立つ理由として、まず、その既存の書体自体がデザイン的にすぐれていることがあげられます。それ以上に、企業が自社の理念や特性に基づいて書体を選んでいるからです。

そして、決めたロゴは「使い続ける」ことも大切です。くり返し人々の目に触れること、また長期間変わらないことは普遍性や信頼感にもつながり、そのロゴ自体の価値も高まっていきます。

文字だけでも
そのブランドを
感じるね！

SONY

世界中で有名なソニーのロゴは、文字一つひとつにこだわっ
てデザインされ、1957年から少しずつ調整を加えて現在の
形になっています。頑丈な骨格と、先端の形状の力強さが特
徴的です。

イタリアの手帳ブランドMOLESKINEのロゴは、古い銅板印
刷によく使われていた書体の特徴があり、格式の高さを感じ
させます。

BBC

イギリスの公共放送局、BBCのロゴは「Gill Sans」という
書体をベースに作られています。Gill Sansはサンセリフで
ありながら、ローマン体のような肉筆感や優雅さも感じられ
る書体です。

食と暮らしの雑誌、『dancyu』は「Futura」という書体を
ベースに作られています。「Futura」は直線と円を基調に
設計されていて、シンプルで清潔感を感じる書体です。

THEME

07 イベント開催の告知ポスター

イベントそのものの雰囲気が伝わるポスターにするための、ダンドリとデザインのコツを紹介します。

ダンドリ × デザイン

「イベント開催の告知ポスター」
押さえるポイント

POINT

4

イベントに参加するための
導線を確実に入れる

POINT

3

お客さんの目に留まる
何らかの仕掛けを作る

POINT

2

あらゆる場所で流用できるように
A3サイズをベースにするとよい

POINT

1

どこに貼られるかによって、
適切なサイズを考えてみる

TODAY!
18pm 〜

$\boxed{\text{CASE}}$

活版スタジオを併設しているカフェで開催する
落語会のポスター

《 ダンドリを見える化すると… 》

1 目的
- 寄席になじみがない人でも来てもらえるようにする
- 小さなカフェで、「おもしろそうなことをやっているな」と思ってもらえるようにしたい

2 リサーチ
- 落語家の方がやっている独演会の様子を調べてみる
- 出演いただく落語家さんの世界観を壊さないように、普段どういったグラフィックで展開しているかリサーチ

3 形
- A3サイズのポスター。よりインパクトのあるアピールができるA2サイズや、チラシにも使えるA4以下のサイズでも成り立つデザインにする

4 情報
- 会場の情報や、チケットの入手方法、問い合わせ先を明記
- 出演いただく落語家さんのプロフィールを入れる

5 世界観
- 一般的な落語会の雰囲気を出す
- 活版×落語の世界観が出せるとおもしろい

6 ビジュアル
- 出演いただく落語家さん本人の写真やイラストを入れる
- 「活版落語会」という表記自体もビジュアルのひとつとして考える

伝統的な寄席文字を使って
落語会らしさを追求。

IDEA
A

変形サイズ（321×257㎜）

大入り満員を祈る
太い筆運びが特徴の
「寄席文字」を大きく
入れて、ビジュアル
の主役に
（⑤世界観/
⑥ビジュアル）

瓦版のように、
墨一色で印刷
（⑤世界観）

今年5月に真打昇進し、
この秋にお披露目興行を
終えたばかりの鯉八師匠。
天才瀧川鯉八にしか作り出せない
ミラクルワールドに、
ますます磨きがかかります。
おみのがしなく。

第四回
瀧川鯉八
活版
落語会

二〇二〇年十一月二八日（金）
開場 18時 30分・開演 19時
Letterpress Letters Canteen 3F
東京都渋谷区富ヶ谷2-20-2
☎03・6416・8171

【チケット】
【観覧チケット】限定20枚
料金：ワンドリンク付き 3,000円（税込）
連食はカンティーン22時まで営業。
落語を楽しみながら、
飲食・グッズなどを
グラフィカル・軽食をご用意して
お待ちしております。

【オンライン生配信 視聴チケット】
1,100円（税込）

チケット販売
観覧チケット・オンラインともに
11月1日より販売開始。
Letterpress Letters Web shop にて
観覧チケットはカンティーン店頭でも
お買い求めいただけます。

お問い合わせ
Letterpress Letters HPから
メールにてお問い合わせください。
https://www.letterpressletters.com

瀧川鯉八
1984年6月24日、鹿児島県出身の落語家。
2006年、瀧川鯉昇に
弟子入り。2020年5月真
打昇進。現在、自身の似顔絵が
LINEスタンプが発売中。10月
17日からの短編漫画（WЕО）に出演。
れる短編漫画（WЕО）に出演。

Letterpress
Letters

和紙をイメージして、
用紙は「NTラシャ しろ鼠」に
（⑤世界観）

落語の雰囲気を出すために全体を瓦版のようなイメージにしました。イベント名の書体は、「寄席文字」を使用。こういった江戸文字には、落語などに使う「寄席文字」のほか、歌舞伎の「勘亭流」や相撲の「相撲書体」と、それぞれに決まった書体があるので、各々の文化に合ったものを選ぶことが大切です。

日本語の活字書体の流れを重視。
あえてビビッドな紙に印刷する。

変形サイズ（321×257㎜）

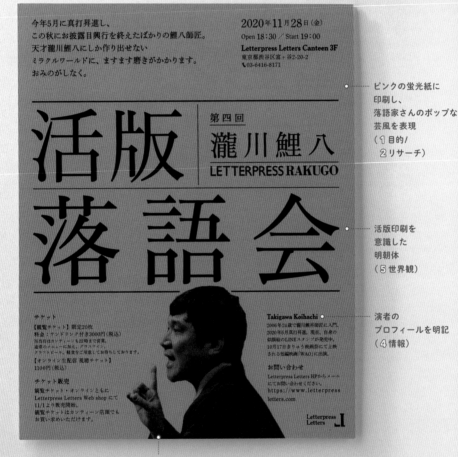

今年5月に真打昇進し、
この秋にお披露目興行を終えたばかりの鯉八師匠。
天才瀧川鯉八にしか作り出せない
ミラクルワールドに、ますます磨きがかかります。
おみのがしなく。

2020年11月28日（金）
Open 18：30／Start 19：00
Letterpress Letters Canteen 3F
東京都渋谷区富ヶ谷2-20-2
☎03-6416-8171

第四回
瀧川鯉八
LETTERPRESS RAKUGO

活版
落語会

チケット
【観覧チケット】限定20枚
料金：ワンドリンク付き3000円（税込）
※当日はカンティーン 6:22時まで営業。
通常のメニューに加え、クラフトワイン、
クラフトビール、軽食をご用意してお待ちしております。
【オンライン生配信 視聴チケット】
1100円（税込）

チケット販売
観覧チケット・オンラインともに
Letterpress Letters Web shopにて
11/1より販売開始。
観覧チケットはカンティーン店頭でも
お買い求めいただけます。

Takigawa Koihachi
2006年24歳で瀧川昇御記に入門、
2020年5月真打昇進。現在、自身の
似顔絵のLINEスタンプが発売中、
10月17日よりりゅう映画祭にて上映
される短編映画「WAO」に出演。

お問い合わせ
Letterpress Letters HPからメール
にてお問い合わせください。
https://www.letterpress
letters.com

Letterpress
Letters

ピンクの蛍光紙に
印刷し、
落語家さんのポップな
芸風を表現
（①目的／
②リサーチ）

活版印刷を
意識した
明朝体
（⑤世界観）

演者の
プロフィールを明記
（④情報）

写真をモノクロにして使用（⑥ビジュアル）

開催場所である「活版スタジオ」
の世界観でデザインしています。
ポイントは、白×黒ではなく蛍
光のような鮮やかなピンクの紙

に刷ったこと。アンバランス感
が生まれ、「これは一体何だろ
う？」と興味をもってもらえる
のでは、と考えました。

あえて活版スタジオの欧文活字を使ってデザイン。

IDEA C

変形サイズ（321×257mm）

今年5月に真打昇進し、
この秋にお披露目興行を終えたばかりの鯉八師匠。
天才瀧川鯉八にしか作り出せない
ミラクルワールドに、ますます磨きがかかります。
おみのがしなく。

2020年11月28日（金）
Open 18:30 / Start 19:00
Letterpress Letters Canteen 3F
東京都渋谷区富ヶ谷2-20-2
☎03-6416-8171

Presented by Letterpress Letters

LETTERPRESS
レター-プレス
活　版　落　語　会

RAKUGO
vol.4　　　　　　　　　　　　　　　　瀧川鯉八
Takigawa Koihachi

伝統的な
木版活字で
実際に刷った
ものを使用
（⑤世界観）

チケット
【観覧チケット】限定20枚
料金：ワンドリンク付き3000円（税込）
※当日はカンティーンも22時まで営業。
通常のメニューに加え、グラスワイン、
クラフトビール、軽食をご用意してお待ちしております。
【オンライン生配信 視聴チケット】
1100円（税込）

チケット販売
観覧チケット・オンラインともに
Letterpress Letters Web shop にて
11/1より販売開始。
観覧チケットはカンティーン店頭でも
お買い求めいただけます。

Takigawa Koihachi
2006年24歳で瀧川鯉昇師匠に入門。2020年5
月真打昇進。後に、自身の似顔絵のLINEスタン
プが発売中。10月17日りゅう映画祭にて上映
される短編映画「WAO」に出演。

お問い合わせ
Letterpress Letters HPから
メールにてお問い合わせください。
https://www.letterpressletters.com

Letterpress
Letters

和紙をイメージして、用紙は「更紙N」に（⑤世界観）

あえて英字にすることで、「一般
的な落語会とはちょっと違う」
というニュアンスを表現しまし
た。スタイリッシュさ、新しさ
も出せていると思います。漂白
していない再生紙（わら半紙に近
いもの）に印刷して、活版印刷に
も見えるようにしました。

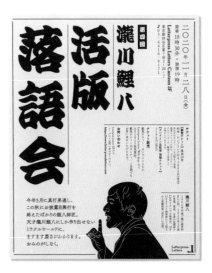

店側より

ひと目で落語会とわかる
安心感のあるデザインだと
思います。

まとめ

タイポグラフィの違いによって
違った魅力をアピールできます。
イベント自体をどんなものにしたいか
考えながら、デザインしてみましょう。

　イベントなどの開催を告知
するポスターは、何といっても情報を整理するのがポイントです。ポスターを見て興味をもった人が迷わずイベントにたどりつけるよう、「When／いつ」「Where／どこで」「Who／誰が」「What／何を」「Why／なぜ」「How／どのように」という、5W1Hが入っているか確認を。情報が多くなりがちなので、大きく入れたいもの、小さく入っていればよいものの優先順位を決めてレイアウトしましょう。

　今回は、活版スタジオ併設のカフェで行う落語会のポスターということで、古きよき落語の世界観で作ったA案、新しい試

IDEA C

IDEA B

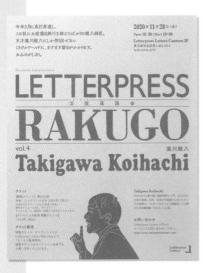

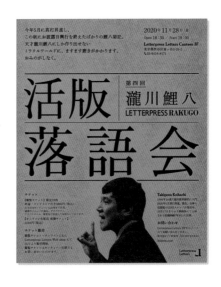

店側より

英字のポスターは
まるでジャズのライブの
ポスターのようで新しい！

店側より

蛍光ピンクの色が印象的で
インパクトがありますね！
目を引きそうです。

▷ 選ばれたのは… **C** 案

何かおもしろいことを
やっていそうと思わせたい！

集客よりも、新しさやおもしろさを感じ
られるポスターにしたいです。C案はま
るでジャズのコンサートのようなイメー
ジで、目指している新しい落語会の形に
ぴったりだと思いました。

みであることを表現したB案、
欧文活字でスタイリッシュにま
とめたC案と、3つのコンセプ
トでデザインしてみました。
　なお、ポスターはA3サイズ
での作成がおすすめです。A3
サイズは、A4に縮小してチラ
シにしたり、A2まで拡大して
大型ポスターにできるので、汎
用性が高いサイズだと言えます。

── Variation 01 ──

dancyu祭り

イベントロゴをビジュアルとして押し出す

お祭りの提灯を、食器のモチーフで表現

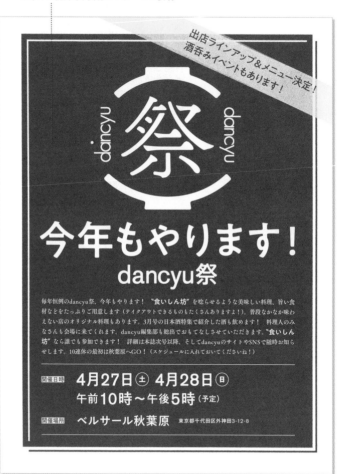

変形サイズ（280×210㎜）

開催の告知とともに、「祭りのロゴを認知してもらう」という目的もあったので、ロゴを中心にデザインを組みました。テーマカラーは、お祭りを象徴する赤色。色数を、赤・白・黄色と3色に抑えることで、ロゴが目立つようにしています。

イベント自体の雰囲気を盛り込んでデザインした例を紹介します。

Variation 02

ピアノのコンサート

カメラマンが撮影した雰囲気のある写真が主役

フィルム写真の
黒枠を活かした、
モノクロ写真を
中心に紙面を構成

PianoRecital le groupe des six
KOTAKE NATSUKO

豊かな諧謔（かいぎゃく）

フランス6人組

第6回 神武夏子
ピアノ・リサイタル

ク・サティとジャン・コクトーの美学を映しだした音楽家たち。

日時　11月5日（金）
ゲスト　木原亜土（クラリネット）
会場　めぐろパーシモンホール
　　　小ホール
19時00分開演　19時30分開場
全席自由　ワイン付き
三五〇〇円　チボ二五〇〇円
主催　あさみ豊かな諧謔の会
後援　フランス大使館文化部
協賛　木原音楽事務所
　　　tel 03-1426-5563
お問い合わせ
ミオソ　tel 03-1428-5594
合計
販売　オフィスあめのお店　アトリエマー
デザイン・プラス

B5サイズ（257×182mm）

メインビジュアルを中心に置き、文字要素を下のマージンに沿わせて配置しました。こうすることで、デザインの枠組みが整います。フランスの作曲家グループの作品がテーマのコンサートなので、フランスの象徴のトリコロールカラーで構成しました。

⇒ ニュースレター の作り方

フォーマットが決まっている「新聞」の安定感

　ニュースレターとは、会社やお店が発行する「新聞」のことです。自由にデザインできるチラシなどとは違い、媒体のロゴの位置や記事のタイトル、本文の形をフォーマット化することによって、読者はそのルールに基づいて情報を読めるようになります。

　ニュースレターは広告ではないので、商品の宣伝ではなく、お客さんが楽しめる「情報」が掲載されます。ニュースレターを置くことで、会社やお店のファンを増やすことができます。

☑️ **ニュースレターの例**

How to make ?　カフェのお客さんのために作ったものです。横組みの英字新聞の形を踏襲し、A3サイズの古紙パルプ配合の用紙に印刷しました。新聞だからといって文字を多くする必要はなく、大きなビジュアルを一面にもってきて、感染症対策など多くの人に知ってほしい情報をわかりやすくまとめました。コピー機で印刷できるよう、裁ち落としにはしていません。

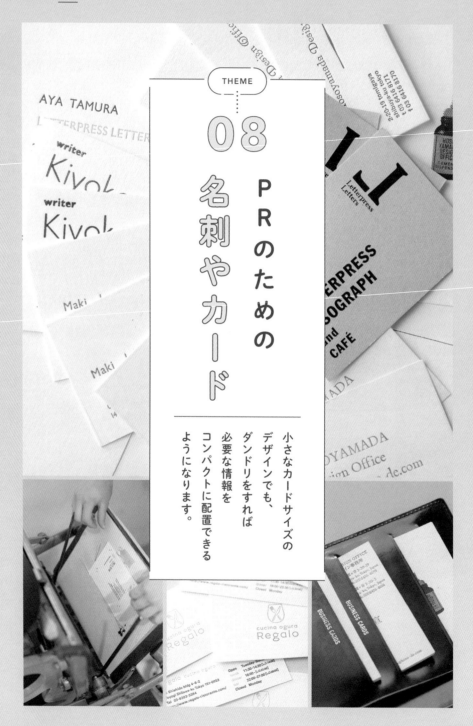

08

PR のための名刺やカード

小さなカードサイズの
デザインでも、
ダンドリをすれば
必要な情報を
コンパクトに配置できる
ようになります。

ダンドリ × デザイン

「PRのための名刺やショップカード」
押さえるポイント

POINT
4

「名刺入れ」に入るものなら
自由に発想してよい

POINT
3

情報の読みやすさを
考慮してレイアウトする

POINT
2

受け取った人との
コミュニケーションをイメージする

POINT
1

名刺やショップカードは
会社や店を表現するツール

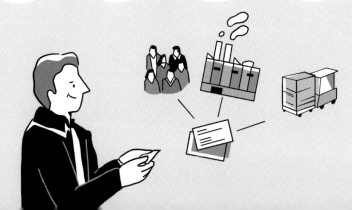

CASE

印刷会社の
名刺

《 ダンドリを見える化すると… 》

1　目的
・印刷会社の**営業職のための名刺**
・技術力が高いこと、堅実な仕事をしていることをアピールしたい

2　リサーチ
・名刺のアイデアを**インターネットやSNSなどを使って調べる**
・自分がもらった名刺を見返してみる

3　形
・堅実さをアピールするために、**一般的な名刺サイズ（91×55㎜）**の比率はくずさない
・技術力を伝えたいので、二つ折りや加工も検討する

4　情報
・海外との取り引きもあるので、**英語を並列で入れる**
・100年以上の歴史があることを入れるかどうか検討する

5　世界観
・基本的には**シンプルなデザイン**。その中で、クリエイティビティを感じさせたい

6　ビジュアル
・写真かイラストで営業マンの顔を入れるのはどうか
・100周年をビジュアルでアピールしたい

縦型の名刺に横組みで
レイアウトするシンプルな構成に。

IDEA
A

一点豪華に両面にシルバーの箔押し
（⑤世界観）

裏面は表面と同じ情報を
英文で表記
（④情報）

 ICHIKUDO PRINTING Co., Ltd.

HEAD OFFICE
1-9-5 Tsukiji, TsukijiChuo-ku,
Tokyo, Japan 104-0045
TEL:（03）3542-0191 FAX:（03）3541-1919

TOKYO FACTORY
2-16-5 Hirano, Koto-ku,
Tokyo, Japan 135-0023
TEL:（03）3642-1919 FAX:（03）3642-1977

Satoshi Matsuda

Director
Sales Manager

原稿データは下記のメールアドレスへお願いします
ipdata@ichikudo.co.jp
ISO 9001, 14001, 27001認証取得

株式会社 一九堂印刷所

本社
104-0045 東京都中央区築地 1-9-5
TEL:（03）3542-0191 FAX:（03）3541-1919

東京工場
135-0023 東京都江東区平野 2-16-5
TEL:（03）3642-1919 FAX:（03）3642-1977

松田 智

取締役
営業部長

090-0000-0000
ichikudo@ichikudo.co.jp

http://ichikudo.com

あえて横倒しにして
デザインのアクセントに。
また、クリエイティブな
仕事をしている会社だと
アピールするねらいも
（⑤世界観）

堅実さをアピールするために、
シンプルな縦型の名刺にしてい
ます。文字の組み方を、基本的
には横で構成しました。上部に
社名と、社員全員に共通する住
所などの情報をまとめ、個人名
と役職名は広いスペースに配置
しています。

横組みのオーソドックスな
デザインを開くと、ポップアップが！

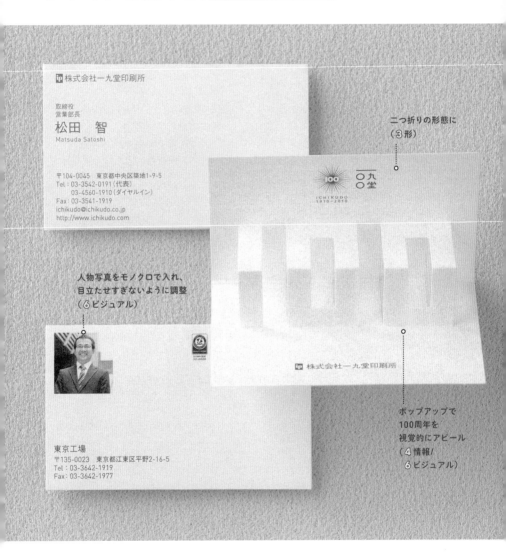

株式会社一九堂印刷所

取締役
営業部長
松田　智
Matsuda Satoshi

〒104-0045　東京都中央区築地1-9-5
Tel : 03-3542-0191（代表）
　　　03-4560-1910（ダイヤルイン）
Fax: 03-3541-1919
ichikudo@ichikudo.co.jp
http://www.ichikudo.com

二つ折りの形態に
（③形）

人物写真をモノクロで入れ、
目立たせすぎないように調整
（⑥ビジュアル）

株式会社一九堂印刷所

ポップアップで
100周年を
視覚的にアピール
（④情報／
　⑥ビジュアル）

東京工場
〒135-0023　東京都江東区平野2-16-5
Tel : 03-3642-1919
Fax: 03-3642-1977

会社の100周年をアピールするた
めに、100という数字をポップア
ップにしました。印刷会社の技
術力のアピールにも繋がってい

ます。ロゴは、企業名の「一九堂」
と「一〇〇」のダブルミーニン
グに。営業マンの顔を見せるた
めに写真を入れています。

インデックスカードをイメージ。
他よりも少しはみ出させる。

IDEA
C

スクリーンホイル加工のデジタル箔で
新しい技術をアピール
（①目的／⑤世界観）

インデックス風の突起を
つけることで他の名刺に
埋もれない形態に
（③形）

取締役
営業部長

松田　智

株式会社一九堂印刷所

本社

〒一〇四−〇〇四五
東京都中央区築地一−一九−五
T 〇三−三五四二−一〇九一（代表）
F 〇三−三五四一−一九一九
M 〇八〇−〇〇〇〇−〇〇〇〇
　〇〇〇〇−〇〇〇〇−〇〇〇〇

ichikudo@ichikudo.co.jp
http://ichikudo.com
ichikudo_printing

ip ICHIKUDO PRINTING Co., Ltd.

Matsuda Satoshi

東京工場
〒135-0023
東京都江東区平野2-16-5
T 03 3642 1919
F 03 3642 1977

原稿データは下記のアドレスへお願いします
ipdata@ichikudo.co.jp
ISO 9001, 14001, 27001認証取得
FSC®/CoC認証取得（FSC® C004619）

一九〇一
一九堂
TH
二〇〇二

似顔絵で表現。
やわらかい水彩タッチで
（⑥ビジュアル）

インデックスは、印刷会社としての技術力をアピールするねらいもあります。顧客と接する営業マンの顔を水彩タッチのイラストで入れることで、証明写真のように生々しくなくソフトな印象に。イラストはコミュニケーションのきっかけにもなります。

まとめ

名刺は会社をアピールする媒体です。小さなカードの中に、その会社の"想い"を込めましょう。

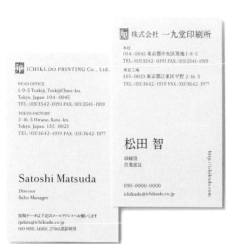

オーソドックスな
縦型のデザインに
堅実さと新しさを感じます。

名刺は、「会社案内」です。小さなカードですが、きちんとデザインされた名刺からは、書かれている情報だけではなく、会社の個性も伝わります。

その会社の独自性や強みを考えながらデザインしましょう。

「デザインできる面積が狭いし、自由に遊べないのでは？」と思う人もいるかもしれませんが、正方形、立体、半円など、名刺の形に正解はありません。「名刺入れ」または「カードケース」に入るものなら何でもよいです。過去には射撃の的の絵を入れて、的の中心にパンチで穴を開けた名刺を作ったこともあります。

今回は、「堅実さをアピール

IDEA
C

IDEA
B

発注者より

加工技術はもちろん、
水彩タッチのイラストで
営業マンのアピールも
できますね！

発注者より

シンプルですが
ポップアップの100は
すばらしい！

▷ 選ばれたのは… **C** 案

**堅実さとクリエイティビティを
同時に伝えたい！**

弊社は、紙加工の技術に自信をもってい
る印刷会社です。箔押しやインデックス
処理によって、その魅力がダイレクトに
伝わると思いました。イラストによって、
顔を覚えてもらえそうなのもいいですね。

する」のが目的のひとつだった
ので、あえてベーシックな形で
デザインしました。この誌面で
は読み取りにくいですが、ロゴ
の部分に箔を入れ、印刷会社が
海外から仕入れた、めずらしい
用紙に印刷しています。

名刺を通して、印刷会社の技
術力をアピールできるようなも
のを目指しました。

活版印刷で一段階上のクオリティを表現

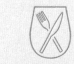

cucina ogura
Regalo

Regalo cucina ogura

B1 Shishido bldg 4-6-2
Yoyogi Shibuya-ku Tokyo 151-0053
Tel 03-6383-3384
http://www.regalo-ristorante.com/

Open Tuesday-Sunday
lunch 11:30-14:30 [L.O.14:00]
dinner 18:00-23:30 [L.O.22:00]
Closed Monday

<div style="writing-mode: vertical-rl">

小さな媒体ですが、形、用紙、印刷方法の違いでいろいろなデザインが作れます。

</div>

手で触ると活版印刷で
圧を加えて刷られた
ことがよくわかる

最近、ミシュランの星を獲った
イタリアンレストランのショッ
プカードです。正統かつ、イノ
ベーティブな感覚を意識して、

白地にシンプルなロゴと、繊細
なタイポグラフィーで構成して
います。グレーのインクでひと
味違う洗練さを加えました。

Variation 02

カフェ

サービス内容も伝わるスタンプカードに

500円で1スタンプ。
10スタンプでコーヒーを一杯サービスいたします。

STUDIO
Thu-Sat

SHOP & CAFÉ
Wed-Sat 8:00-17:00

Yoyogihachiman Sta.

Yoyogikoen Sta.

● bio c'bon

Inogashira Dori

Yamate Dori

● Seven Eleven

2-20-2, Tomigaya
Shibuya, Tokyo
03-6407-0015
@letterpress
https://www.letterpressletters.com/

Letterpress Studio
Café
Shop

Letterpress Goods / Books

Letterpress
Letters

クラフト系の用紙を用い
素材の持つ風合いで
親しみやすさを演出

二つ折りできるスタンプカード
です。ショップカードとしても
機能するように、またグラフィ
ックとしての役割ももつように、

地図を大きめに入れています。
シンプルで、財布の中に入れて
も邪魔にならないオーソドック
スな形態です。

⇒ カード の作り方

カードで、お客さんとコミュニケーションをとる

　商品に添えたり、お客さんに気持ちを伝えたりするためのカードを作ってみませんか？　感謝を伝える「サンクスカード」や、季節によって配布できる「イベントカード」や「グリーティングカード」などが代表的です。

　カードにはチラシほどたくさんの情報は入りませんが、その分よりパーソナルにお客さんとコミュニケーションをとれるツールとなります。

☑ カード+封筒のポイント

封筒をもとに カードのサイズを 考える

カードをデザインすると きは、まず封筒から考え ましょう。小ロットの場 合、封筒を一から作ろう とするとコスト高になっ てしまいます。まず封筒 を探してから、それに合 う形でカードのサイズを 決めるのがおすすめです。

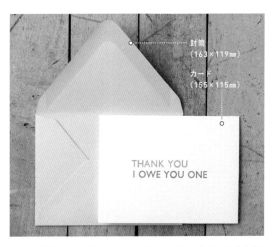

封筒
（163×119㎜）

カード
（155×115㎜）

THANK YOU
I OWE YOU ONE

How to make ?

カードは封筒のサイズ-4㎜を 基準に考えるのがおすすめです。 たとえば上記の写真の封筒の場 合、カードは、取り出す方向（天 地）を-4㎜、左右は-8㎜のサ イズで作成します。

形のバリエーション

長3カマス封筒

角0封筒

洋1ダイア封筒

THANK YOU
I OWE YOU ONE

封筒やカード、便箋を取りあつかっている HAGURUMA STORE*の封筒の一部。形やサ イズが豊富なので、中のカードもはがきサイ ズに囚われず、自由に作れます。

*URL https://www.haguruma.co.jp/store/

色のバリエーション

海外のCards&Pockets®*というサイトから 取り寄せたユーロフラップの封筒です。180 色ものカラーバリエーションがあるため、気 に入る色がきっと見つかるはず。

*URL https://www.cardsandpockets.com/

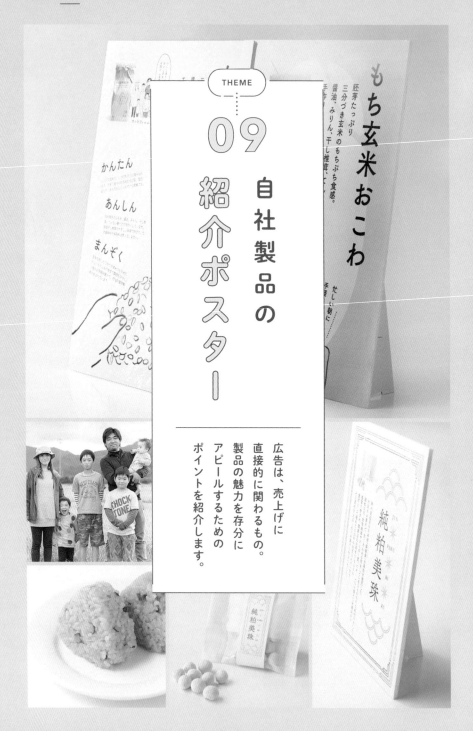

THEME

09

自社製品の
紹介ポスター

広告は、売上げに
直接的に関わるもの。
製品の魅力を存分に
アピールするための
ポイントを紹介します。

もち玄米おこわ

胚芽たっぷり
三分づき玄米の
もちぷち食感。
醤油、みりん、干し椎茸、ごぼう…
手作り

だし
朝に

かんたん

あんしん

まんぞく

純粋美珠

ダンドリ × デザイン

「自社製品の紹介ポスター」
押さえるポイント

POINT

4

ポスターとしてだけではなく、
「看板」としての役割も
果たせるとよい

POINT

3

アイキャッチを何にするか
検討してデザインする

POINT

2

伝えたい情報をしぼって
細かくなりすぎないようにする

POINT

1

商品と一緒に置いたときに
コミュニケーションがとれるものに

(CASE)

米農家の
商品紹介ポスター

((ダンドリを見える化すると…))

1 目的
・とくに、忙しい20〜40代の人たちに買ってもらいたい
・福島の、おいしくて安全なお米を全国にアピールしたい

2 リサーチ
・商品が並ぶ会場やブースなどで、どのように使われるのかを把握する
・同じようなコンセプトをもっている業者をリサーチする

3 形
・スタンドを使って自立するサイズ。今回はA1サイズに

4 情報
・商品コンセプトの「かんたん」「あんしん」「まんぞく」を伝えたい
・家族で、大事に一つひとつ手作りしていることをアピールする

5 世界観
・見た人に親近感をもってもらえる、ほっとするデザインに
・福島の農業のよさが伝わるよう、素朴さの中に特別感も押し出す

6 ビジュアル
・家族で手作りしていることが伝わるようなビジュアルが入るとよい

あえて小さな米粒を大きく表現。
意外性でアピールする。

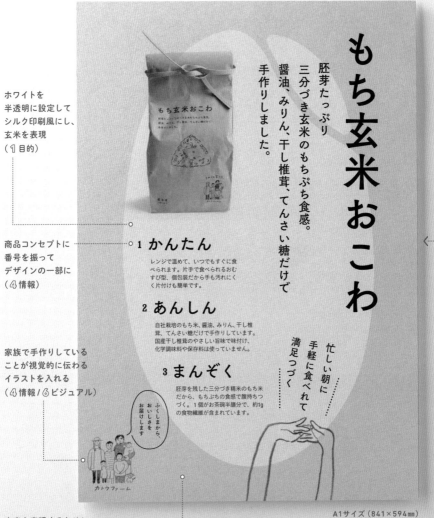

**ホワイトを
半透明に設定して
シルク印刷風にし、
玄米を表現
（①目的）**

**商品コンセプトに
番号を振って
デザインの一部に
（④情報）**

**家族で手作りしている
ことが視覚的に伝わる
イラストを入れる
（④情報／⑥ビジュアル）**

**玄米を表現するために、
クラフト紙のスキャン画像を
地に敷いている
（⑤世界観）**

もち玄米おこわ

胚芽たっぷり
三分づき玄米のもちぷち食感。
醤油、みりん、干し椎茸、てんさい糖だけで
手作りしました。

1 かんたん

レンジで温めて、いつでもすぐに食べられます。片手で食べられるおむすび型、個包装だから手も汚れにくく片付けも簡単です。

2 あんしん

自社栽培のもち米、醤油、みりん、干し椎茸、てんさい糖だけで手作りしています。国産干し椎茸のやさしい旨味で味付け、化学調味料や保存料は使っていません。

3 まんぞく

胚芽を残した三分づき精米のもち米だから、もちぷちの食感で腹持ちづづく。1個がお茶碗半膳分で、約1gの食物繊維が含まれています。

忙しい朝に
手軽に食べれて
満足つづく

ふくしまから、
おいしさを
お届けします

カトウファーム

A1サイズ（841×594mm）

もち玄米おこわの、「玄米」の印象を強く打ち出しています。米のシルエットをビジュアル化しているのもそのため。右下の手のイラストは、「手作り感」と、起き抜けの背伸びから「朝起きてすぐに食べられる」ことを想像できるように配置しました。

イラストを使って手作り感を表現。
豊かな自然もプッシュ！

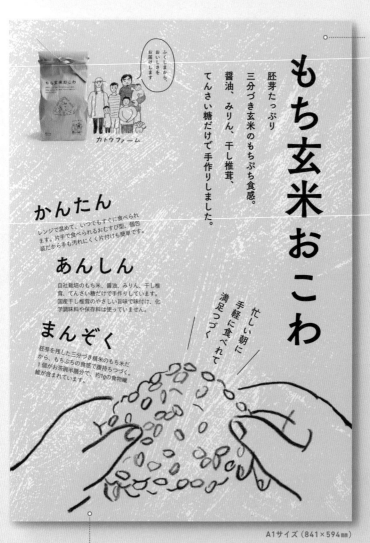

クレヨンで
背景を塗りつぶし
程よい塗り残しで
手作り感を演出
（⑥ビジュアル）

A1サイズ（841×594㎜）

手描きのイラストで
手作り感をより強調
（④情報/⑥ビジュアル）

中に入っている商品がわかるように、おにぎりのイラストを大きく入れています。緑がもつ自然のイメージと、明るく健康的な雰囲気を出すために、黄緑色の地を敷きました。さらに、地にテクスチャを入れることで、素朴さと作物の生命力を表現しています。

福島の県の形と赤べこをイメージ。
家族のイラストを大きめに配置。

IDEA
C

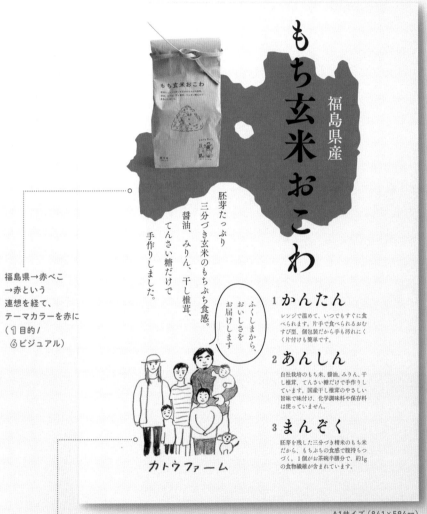

福島県産

もち玄米おこわ

胚芽たっぷり
三分づき玄米のもちぷち食感。

醤油、みりん、干し椎茸、
てんさい糖だけで
手作りしました。

ふくしまから、
おいしさを
お届けします

1 かんたん

レンジで温めて、いつでもすぐに食
べられます。片手で食べられるおむ
すび型、個包装だから手も汚れにく
く片付けも簡単です。

2 あんしん

自社栽培のもち米、醤油、みりん、干
し椎茸、てんさい糖だけで手作りし
ています。国産干し椎茸のやさしい
旨味で味付け、化学調味料や保存料
は使っていません。

3 まんぞく

胚芽を残した三分づき精米のもち米
だから、もちぷちの食感で腹持ちつ
づく。1個がお茶碗半膳分で、約1g
の食物繊維が含まれています。

カトウファーム

A1サイズ（841×594mm）

福島県→赤べこ
→赤という
連想を経て、
テーマカラーを赤に
（１目的 /
⑥ビジュアル）

イラストを大きく入れ、
「家族で手作り」を強調
（④情報 / ⑥ビジュアル）

製品の生産地をアピールした案
です。福島の赤べこからインス
ピレーションを受け、白地に赤
の配色にしました。生産者であ

る家族のイラストを大きく入れ
ることで「福島で、私たちが作
りました」というメッセージを
伝えています。

もち玄米おこわ

胚芽たっぷり
三分づき玄米のもちぷち食感。
醤油、みりん、干し椎茸、てんさい糖だけで
手作りしました。

1 かんたん
レンジで温めて、いつでもすぐに食べられます。小476で食べられるおむすび型、細型前だから冷れにくく片付けも簡単です。

2 あんしん
自然栽培のもち米、醤油、みりん、干し椎茸、てんさい糖だけで手作りしています。国産干し椎茸のやさしい旨味で味付け。化学調味料や保存料は使っていません。

3 まんぞく
胚芽を残した三分づき雑穀米のもち米だから、もち476の食感で腹持ちづづく。1個が約両相半袋分で、約6gの食物繊維が含まれています。

忙しい朝に
手軽に食べれて
満足づづく

店側より

お米が強調されていて、
米づくりに対する想いが
伝わってきます。

まとめ

イベントで展示されるパネルや
ポスターは、そのお店の
「看板」でもあります。
アイキャッチを考えましょう。

製品の紹介ポスターは、どのような場所に、どう貼られるかによって、デザインの方向性が変わってきます。

たとえば、店舗から離れた場所に貼られる場合は、店の情報やホームページのURLなどを入れて、ポスターを見た人が製品を購入できるようにする必要があります。一方、物産展やイベントのブース、店内に貼るものなら、先述した情報は入れずに、その分製品の魅力が伝わるような情報を盛り込んだほうがよいかもしれません。

今回は、後者の目的で使用するポスターです。遠くから見てもどんな製品かわかるように、製品名は大きく入れています。

IDEA
C

IDEA
B

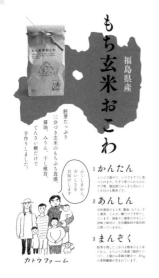

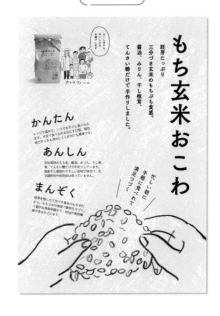

もち玄米おこわ

福島県産

胚芽たっぷり
三分づき玄米のもちぷち食感。
醤油、みりん、干し椎茸、
てんさい糖だけで
手作りしました。

1 かんたん

レンジで温めて、いつでもすぐに食べられます。カチで食べられるおにぎり型、懐石風にどんぶり汁物にして1カ月ほど簡単です。

2 あんしん

自社栽培のもち米、醤油、みりん、干し椎茸、てんさい糖だけで手作りしています。国産干し椎茸のやさしい旨味で味付けし、化学調味料や保存料は使っていません。

3 まんぞく

粒実を残した三分づき精米のもち玄米だから、もち玄米の独特で弾性な歯ごたえ。1膳分お茶碗約8分で約4gの食物繊維が含まれています。

ふくしまから、おいしさをお届けします

カトウファーム

もち玄米おこわ

胚芽たっぷり
三分づき玄米のもちぷち食感。
醤油、みりん、干し椎茸、
てんさい糖だけで手作りしました。

もちもちの
おいしさを
お届け!

カトウファーム

かんたん

レンジで温めて、いつでもすぐに食べられます。片手で食べられるおにぎり型、懐石風にどんぶり汁物にして1カ月ほど簡単です。

あんしん

自社栽培のもち米、醤油、みりん、干し椎茸、てんさい糖だけで手作りしています。国産干し椎茸のやさしい旨味で味付けし、化学調味料や保存料は使っていません。

まんぞく

粒実を残した三分づき精米のもち玄米だから、もち玄米の独特で弾性な歯ごたえ。1膳分お茶碗約8分で、約9gの食物繊維が含まれています。

忙しい朝に
手軽に食べられて
満足つづく

店側より

福島の復興への思いが
伝わりますね。
赤も効いています。

店側より

明るい色から
若い作り手さんの
パワーを感じます!

▷ 選ばれたのは… **B** 案

いろいろな「福島」を
届けられそう!

私たち一般社団法人 東の食の会は、東北を中心とする日本の食のクリエイティブと発展をサポートし、たくさんの商品やブランドをプロデュースしています。Bの案は、明るく楽しい「福島」を感じてもらえそうです。

また、イベントブースに置かれるポスターは、ブースそのもののレイアウトや雰囲気にも大きく関わるもの。ポスターが明るい色ならブース自体も華やかになり、渋めの色なら落ちついた雰囲気のブースになります。製品をどのような層に販売したいのかによって配色を決めるとよいでしょう。

Variation 01
薬草店

日本の美味しい薬草をアピール

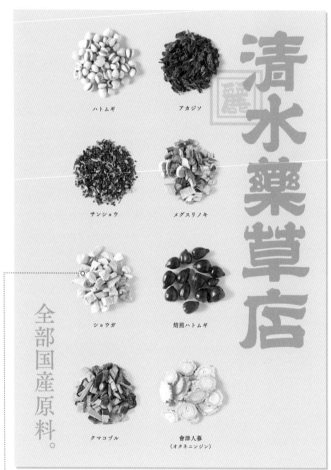

ハトムギ

アカジソ

サンショウ

メグスリノキ

ショウガ

焙煎ハトムギ

クマコヅル

會津人蔘
（オタネニンジン）

清水藥草店

全部国産原料。

A1サイズ（841×594㎜）

どんな商品なのか明確にアピールできるように配置を考えてみましょう。

写真の影を活かすことで
臨場感をプラス

薬草店で販売している健康茶のポスターで、イベントブースに飾るためにデザインしたもの。店名自体をメインビジュアルにして、ポスターが「看板」の役割を果たせるようにしました。
一般的になじみが薄い薬草を身近に感じてもらえるよう、写真を載せて視覚化したのもポイントです。

Variation 02

カフェ

カフェのオリジナル商品の紹介POP

湯気の形のフキダシで
できたて感を演出

あんず、アーモンド、
洋ナシから1つ
お選びください。

タルトホール
(8-10人分)
3,800 yen

お菓子のご予約承ります。

地方発送も
承ります

ティータイムギフト
・ミニパウンドケーキ (紅茶)
・クッキー
　チョコ 3袋
　ラベンダー 3袋
　アーモンド 4袋
・お好きなお茶1箱
4,800 yen

アイコンを
あしらうことで
親しみやすい印象に

A1サイズ (841×594mm)

カフェの店内に貼るもので、販売しているタルトやクッキーなどの焼き菓子が、贈答用に購入できることを伝えるためのポスターです。切り抜き写真を使い、何が購入できるのか明確に伝えています。文字を極力減らすことで、要点だけを確実に伝えられるようにデザインしました。

⇒ ## 冊子 の作り方

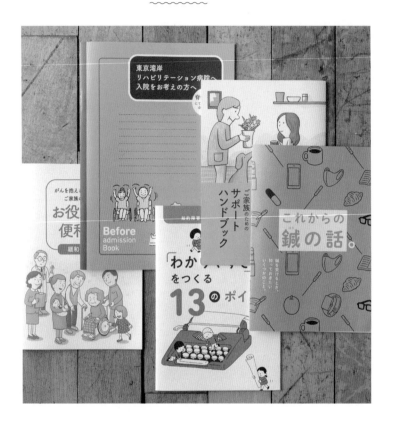

取っておいてもらえる「冊子」で深いコミュニケーションを

　ページものの冊子は、「情報がたくさん入る」「捨てずに取っておいてもらえる」などのメリットがあります。お金がかかると思われがちですが、たとえばA3サイズの紙を、四つ折りにするとA5サイズで8ページ、八つ折りにするとA6サイズで16ページの本になります。意外と低予算でも、十分見栄えする冊子は作れるものです。

　小さな冊子の場合、ページのフォーマットを決めて極力それに沿ったシンプルな構造にするのがおすすめです。

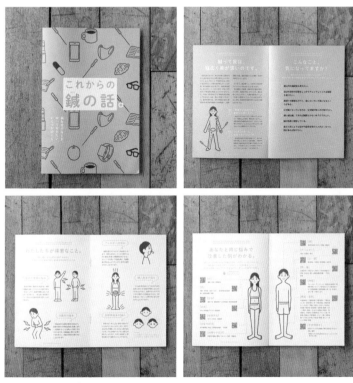

「鍼の話」を若い人たちに
届ける親しみやすい冊子

「鍼」についての情報を、A5サイズ、
12ページでまとめた冊子です。医療系
などのじっくり読んでもらいたい情報は、
積極的に冊子にしています。2色で刷っ
ていますが、イラストなども入って親し
みやすい誌面になりました。

シンプルな
構造で
考えてみよう！

歳でも経験があることだと思い
ます。

　一般に、文字は12ポイントから
14ポイントにするのがいいと言わ
れています（個人差はあります）。
字体はゴシック体やそれに類する
のが推奨されています（この文もゴ
シック体で書いています）。文字の
の太さが縦も横も同じだからで

大事な情報を
明るい雰囲気の冊子で伝える

知的障がいのある方に向けて情報を伝え
るときに気をつけることを、A5サイズ、
32ページでまとめた冊子です。黒と緑
色の2色でまとめました。

☑ いろいろな冊子の例

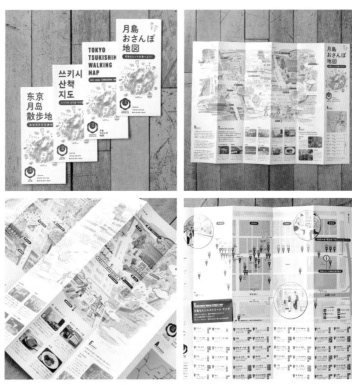

「おみやげ」として
持ち帰ってもらえるMAP

B3サイズの大きな紙を、縦長になるように折ったもの。冊子（ページもの）ではありませんが、紙を"折る"媒体の例として紹介します。表にはイラストMAP、裏には店舗の情報が掲載されています。

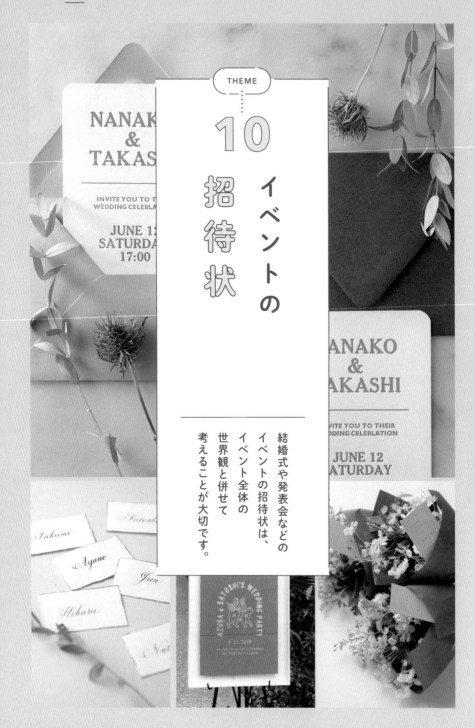

THEME

10 イベントの招待状

結婚式や発表会などのイベントの招待状は、イベント全体の世界観と併せて考えることが大切です。

ダンドリ × デザイン

「イベントの招待状」
押さえるポイント

POINT

4

まず用紙や印刷方法などを
検討しながらデザインする

POINT

3

招待状のサイズは封筒から考える

POINT

2

選んだ書体がイベントの主軸に
なっていくことを忘れずに

POINT

1

イベントの最初のイメージは
招待状で決まると心得る

((CASE))

親友のウエディングパーティーの

招待状

《 ダンドリを見える化すると… 》

1 目的
・パーティー自体の方向性を検討するために、
　複数の異なるテイストを試してみる
・イベント自体のテーマカラーも併せて検討したい

2 リサーチ
・**席次表や席札、Thank youカードなど、ウエディングの**
　イメージがまとまっているサンプルを集めて、パーティー
　全体のビジュアル計画をリサーチ

3 形
・招待状は、封筒サイズに合わせて**取り出しやすい大きさに。**
　返信用はがきよりもひと回り大きくする
・返信用はがきは、既定サイズに合ったものを選ぶ

4 情報
・招待状を持っていれば会場にたどりつけるように、
　必要な情報を入れる

5 世界観
・パーティーの方向性の検討のために、**世界観をいろいろ提案する**
　Ⓐ……正統派で、フォーマルな世界観
　Ⓑ……カリグラフィーを用いた、エレガントな世界観
　Ⓒ……活版をイメージした、明るくモダンな世界観

6 ビジュアル
・オーセンティックな招待状にしたいので、写真やイラスト
　は使用せず、**書体や色で表現する**

Black&Whiteの世界に
淡い色を組み合わせて。

IDEA
A

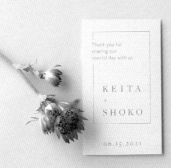

Thank you for
sharing our
special day with us

KEITA
+
SHOKO

06.15.2021

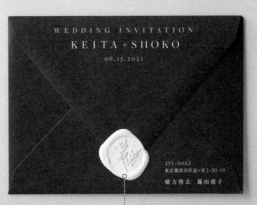

WEDDING INVITATION
KEITA + SHOKO
06.15.2021

151-0063
東京都渋谷区富ヶ谷2-20-19
緒方啓太　藤田頌子

シンプルに、
白地に1色で印刷
（⑤世界観）

シーリングスタンプで
上質感をプラス
（⑤世界観）

謹啓　向春の候
皆様にはますますご清祥のこととお慶び申し上げます
このたび　私たちは結婚式を挙げることになりました
つきましては　日ごろお世話になっている皆様に
お集まりいただき　ささやかな披露宴を催したいと存じます
ご多用中　誠に恐縮ではございますが
ご臨席の栄を賜りたく　謹んでご案内申し上げます
敬白

KEITA
+ SHOKO
invite you to share in
the celebration of their marriage

6月15日(土)
11:30～
12:00

NATSUME KAIKAN
千代田区神田保町1-52
03 3291 1257

06.15.2021
NATSUME KAIKAN
at 12:00

reception to follow

RSVP
by the 14 MARCH, 2021

☐ GLAD TO SAY YES　ご出席
☐ SAD TO SAY NO　ご欠席
どちらかに〇をおつけください

Name
ご芳名
Address
ご住所
Phone
お電話番号
Allergy
アレルギー

フォーマルで正統派なデザイン
です。黒い封筒をウエディング
で使用するのは勇気がいります
が、白や金色のペンを使って宛

名を書けば、重くならずクラシ
カルに。ピンク×黒×グレー×
白が、パーティー全体のテーマ
カラーになると考えています。

color

テーマカラーはこの4色
（①目的）

ファンシーペーパーに
金色の文字がアクセント。

切手のデザインにも
こだわっている。
オリジナルで切手を
作る方法も
（5 世界観）

フラップ（フタ）が
長いユーロフラップ
の封筒で、
エレガントさを演出
（3 形）

Kindly Return

BY THE 14TH MARCH

Accepts with pleasure
__ ご出席

NAME
ご芳名

ADDRESS
ご住所

Declines with regrets
__ ご欠席

PHONE
お電話番号

ALLERGY
アレルギー

どちらかを○でお囲みください

Mr. & Mrs. Hosoyamada
2 - 20 - 2 Tomigaya
Shibuya-ku Tokyo
1 5 1 - 0 0 6 3

カリグラフィーの
書体で
シックな雰囲気に
（5 世界観）

K.S

WE WOULD LIKE TO INVITE YOU
TO OUR WEDDING CEREMONY

Keita Ogata

AND

Shoko Fujita

— JUNE 15TH 2021 —

AT 12:00 NOON

NATSUME KAIKAN

1-52 KANDA JIMBO-CHO
CHIYODA-KU TOKYO

RECEPTION TO FOLLOW

K.S

穏やかな光に春の兆しを感じます
皆様いかがお過ごしでしょうか

このたび 私たちは結婚することとなりました
つきましては ご挨拶をかねて
ささやかな披露宴を催したいと思います
この日が皆様にとって楽しい一日になれば幸いです

ご多用中 誠に恐縮ではございますが
ぜひ ご出席いただきますようご案内申し上げます

令和3年3月吉日
崎方啓太・藤田頌子

Date　2021.6.15(SAT)
受 付　11:30
挙 式　12:00

Place　ナツメ会館
東京都千代田区神田神保町1-52
TEL. 03 3291 1257

迷わないよう、
会場の情報は
日本語で入れて
明確に
（4 情報）

カリグラフィーを用い、シック
でエレガントな印象にまとめま
した。ユニセックスな雰囲気を
出すために、グリーン×金を選

んでいます。マットな質感の紙
に、活版で刷ったり、箔を押し
たりすると、より洗練された印
象になると思います。

color

テーマカラーはこの4色
（1 目的）

はっきりした色の対比で
POPで華やかなパーティー感を演出。

IDEA
C

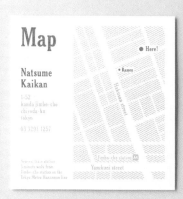

Map

Natsume
Kaikan

1-52
kanda jimbo-cho
chiyoda-ku
tokyo

03 3231 1257

● Here!

● Ramen

封筒の内側にも ……………
遊び心をプラス
（3 形）

June
15th
2021

please join us
for the wedding of

Shoko
and
Keita

Natsume Kaikan
1-52 kanda jimbo-cho chiyoda-ku tokyo

at 12:00 noon

reception to follow

a response is requested
by
March 14th

○ happily accepts!
○ sorry to miss it...

name

address

phone

message

格子柄も活版で印刷
（5 世界観）

赤×青の明るく元気な色を選び
ました。新聞書体を使って、全
体的にはちょっぴりレトロな雰
囲気でまとめています。封筒は

赤を選び、中に赤×青の格子柄
の紙を差し込みました。このひ
と手間で、シンプルな赤い封筒
がグッとおしゃれになります。

color

テーマカラーはこの3色
（1 目的）

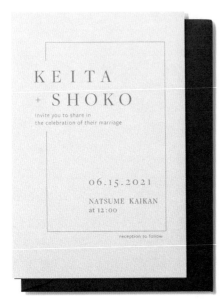

KEITA
+ SHOKO

Invite you to share in
the celebration of their marriage

06.15.2021

NATSUME KAIKAN
at 12:00

reception to follow

新婦より

親戚の年配の人にも
受け入れてもらえそうな
高級感のあるデザインですね。

まとめ

ウェディングは
フォーマルなものに限らず、
さまざまな世界観に挑戦してみて。
型にはまらずにトライしてみましょう。

　イベントの招待状のデザインは、「一気通貫」を心がけてください。招待状は、イベントの"はじまり"。パーティーの色や全体のテーマ、世界観などを検討し、それを招待状にも反映させましょう。そうすることで、イベント自体への期待感を高めることができます。

　デザインするときは、先に封筒をどうするか考えることをおすすめします。封筒のサイズによって、中に入れられる招待状のサイズが決まるからです。封筒にもいろいろな形があり、色もサイズも千差万別。併せて、切手をどう選ぶのかも考えておきましょう。

　招待状自体には、写真やイラ

IDEA

C

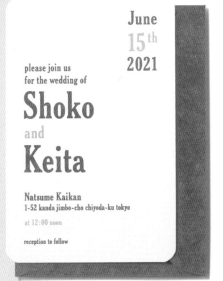

June
15th
2021

please join us
for the wedding of

Shoko
and
Keita

Natsume Kaikan
1-52 kanda jimbo-cho chiyoda-ku tokyo

at 12:00 noon

reception to follow

IDEA

B

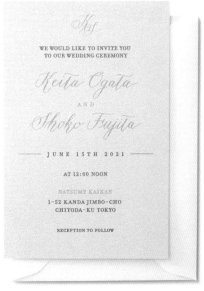

WE WOULD LIKE TO INVITE YOU
TO OUR WEDDING CEREMONY

Keita Ogata

AND

Shoko Fujita

— JUNE 15TH 2021 —

AT 12:00 NOON

NATSUME KAIKAN

1-52 KANDA JIMBO-CHO
CHIYODA-KU TOKYO

RECEPTION TO FOLLOW

新婦より

赤と青の色使いがかわいい！
カジュアルだから、
二次会向きかな？

新婦より

カリグラフィーがおしゃれ！
華やかさと大人っぽさの
バランスが理想的です。

ストが入らないことが多いです。
タイポグラフィーが大きなビジ
ュアル要素となるので、書体選
びは慎重に行いましょう。

今回のデザインは、招待状の
デザインが、パーティーそのも
のの色彩計画に大きく関わるも
のでした。そのため、世界観が
異なる3案と、各々のメインカ
ラーを併せて提案しています。

▷ 選ばれたのは…　　**B** 案

**クラシックな感じもありつつ
華やかな色の組み合わせが◎**

しっとりとした雰囲気ですが、金の箔押
しで華やかさもあり、年齢を問わずに受
け入れてもらえそうだと思いました。こ
の色の組み合わせで、ウエディングパー
ティーも作り込めると素敵ですね！

─ Variation 01 ─
フードフェス

結婚パーティだけど、フードフェス開催！

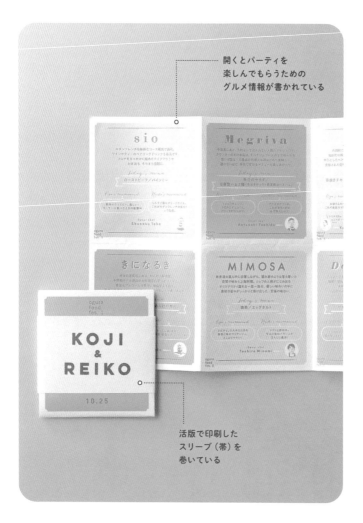

開くとパーティを
楽しんでもらうための
グルメ情報が書かれている

活版で印刷した
スリーブ（帯）を
巻いている

招待状はいろいろな形態が考えられます。可能性を広げてみましょう。

結婚のお披露目を兼ねた、フードフェスの招待状です。中面は、参加してくださるシェフを紹介するブローシャーになっています。「少しフォーマルなイベント」であることを伝えるために、招待状にスリーブを巻いて封筒の代わりにしました。

改装した展示風景を封筒からもアピール

封筒に展示風景を
印刷して開封前から
アピール

観音開きの構造。
開くと上の
あいさつ文が出てくる

こちらは、内装をリニューアルした資料館の内覧会の招待状です。オリジナル封筒も一緒にデザインしています。展示のコンセプトが「年齢の数字とともに生涯を追う」というものだったので、封筒にも数字を入れたのがポイントです。

たとえば…

▷ オンライン上で
　リアルタイムに情報を
　共有できるPadletなどの
　ツールを活用するのも◎。

▷ WORDやEXELEなど
　使いなれている
　PCのアプリケーションを
　使ってもよいですね。

自分に
合った方法で
ダンドリ
しよう！

▷ 手帳やノートに
　手書きして作ると
　さっとメモやイラストが
　書き込めます。

▷ 付箋紙に書き、
　壁に貼って
　整理する方法も
　あります。

デザインの
お悩み
Q & A

このパートでは、デザインをするなかで
生まれる悩みやギモンにお答えします。
デザインの基本も紹介するので、
おさらいも兼ねて読み進めてください。

基本を教えて！

デザインの最初に何をすればいいの？

▽ デザインできる範囲を決める作業

まずはマージンを設定して版面を決めましょう。

デザインを組む前に、まずは版面とマージンを設定しましょう。版面とは、「文字や写真、図版などを配置するスペース」のこと。一方マージンは、これらの要素を配置しない「余白」のことです。

印刷物は、紙を断裁する際に、端が切れてしまうことがあります。版面を設定することで、大事な情報が切れてしまうのを防ぐことができます。

写真を裁ち落とすこともあるので、版面内にかならず情報を納めなければならないわけではありません。ですが、版面の設定がデザインの前に行うべき手順のひとつということは覚えておきましょう。

版面・マージンの基本設定方法

版面

文字や図版など、断裁した際に切れてはならない大事な要素を収めるスペースです。版面が広いほど多くの情報を掲載でき、にぎやかな紙面になります。

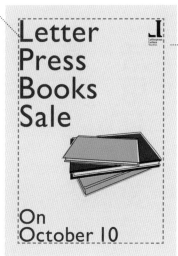

マージン

マージンは、天地と左右、それぞれを揃えるのが基本です。マージン幅は自由ですが、紙のサイズごとの目安を押さえておきましょう。

> 天地左右を揃えないで、片側や天地どちらかに寄せる方法もあります。

サイズ別マージン目安

A0以上 ……… 15mm以上
A1 〜 A4 …… 8mm以上
はがき ……… 6mm以上
名刺 ………… 5mm以上

▷ 紙面のイメージはマージンの幅で変わる

マージンを広めにとる

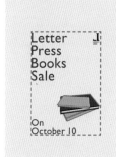

マージンを狭めにとる

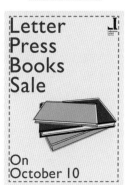

> 印刷がずれることも考えて設定しよう。

マージンの幅が広いと、紙面がゆったりとして落ちついた印象になります。反対に狭めに設定すると、にぎやかで密な印象に。ダンドリと照らし合わせ、目的や世界観に沿ってマージン幅を決めましょう。

Q

基本を教えて！

きれいにデザインする
コツは？

A ガイドラインを
揃えましょう。
活用して要素を

▽
揃えるだけでも
デザインはしまって見える

デ　ザインがイマイチ決まらない場合は、「揃える」ことを意識してみましょう。いろいろな要素を適当に置いていくと、しまりがなく、落ちつかない紙面になってしまいます。

目測で揃えようとすると、どうしても微妙なずれが出てしまい、紙面全体に何となく違和感が生まれてしまいます。揃える際は、デザインツールの「ガイド」などを使用しましょう。ガイドラインが見える状態で、一つひとつ丁寧に整えていきます。

なお、タイトルなどの大きな文字をあつかう際は、テキストボックスで揃えると、ずれて見えることがあります。文字の端で揃えるようにしましょう。

揃えるときのテクニック

☑️ **ガイドライン**を活用して揃えると…

> 左に揃えたことでグッと読みやすくなったね！

揃える前

揃えた後

情報ごとに位置がバラバラだと、まとまりがなく、どこから読めばよいかわかりづらくなります。

▷ どこで揃えるかで**印象も変わる**

同じ要素のデザインでも、揃える位置によって紙面の印象は変わります。

左揃え・上揃え

もっとも基本的な、安定感のある揃え方です。読み手が迷わず、スムーズに認識できます。

中央揃え
（センター）

読み手の視線を集めたいときにおすすめ。レイアウトが比較的決まりやすい揃え方です。

右揃え・下揃え

日本語や英語は左から読むので、やや特殊な印象に。見出しは左、情報は右に揃えるなど、併用すると◎。

デザインワード

その **1**

印刷物の要素の名称を
覚えましょう。

印刷物の要素　例：雑誌（dancyu 2021年5月号より）

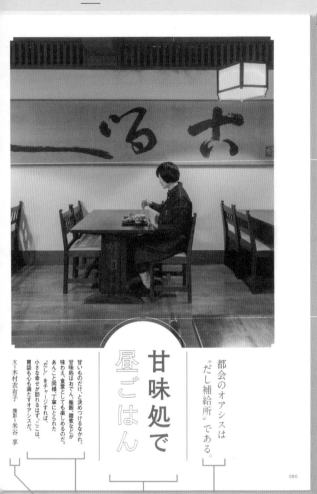

甘味処で
昼ごはん

甘いものだけ、と決めつけるなかれ、
甘味処はおでん、雑飯、雑煮などが
味わえ、食堂としても楽しめるのだ。
あんこと同様、丁寧にとられた
"だし"をチャージすれば、
小さな幸せが訪れるはず。ここは、
胃袋も心も満たすオアシスだ。

都会のオアシスは
"だし補給所"である。

文＝木村衣有子　撮影＝米谷 享

060

3 リード

本文に入る前の、イントロダクションとしての役割を果たします。本文より、文字サイズはやや大きめに設定します。

4 クレジット

その媒体やページを作るうえで、関わったライターやカメラマン、または撮影協力店などの情報が書かれています。

1 タイトル

その媒体に何が書かれているかを端的に伝えるもの。文字情報の中では、もっとも大きく配置されることが多いです。

2 サブタイトル

タイトルに添えて、内容をわかりやすく説明したものです。「この紙媒体またはページで伝えたいこと」を表しています。

7 たらし

画像や本文の間に入る文要素のことで、アイキャッチとしての役割をもちます。「キャッチ」と呼ばれることもあります。

8 キャプション

商品写真の下などに入れ、情報を補足して説明する小さな原稿のこと。文字はページ内でもっとも小さなサイズにすることが多いです。

9 ノンブル

ページ数のことです。そのページ内の端や下に入っていることが多いですが、ルールはないので、本書のように上に入れることも！

渋い色合いの膳に、キラリと光る上品なだし

「おかめ」で茶めしおでん

おでんにもお雑煮と同じく郷の一番だしが使われている。具の一つである結び昆布はだしの素でもある。つゆや他の具に風味が伝わり、多層な味わいを生み出している。980円。

甘味屋はだしが命なんですよ

前からずっと、東京の甘味処では、男女を問わずひとり客の姿を多く見かけていた。その姿を孤独に見せない、ひとりが似合う場所だというところへ甘味処らしさはあるのかもしれないなあと私は思う。しょんぼりしたとき、あんこの静かな甘さに寄りかからせてもらう日々しばしばであったから、気付いたこと。

しかも、東京の甘味処はだし処でもある。脂の輝きやスパイスの殺ぐを受け入れるほどに元気がないときは、あるいは、素直に、だしの湯気に包まれたいときには扇を開けて。

「おかめ」は三代目として麹町店を取り仕切る阿部弘子さんはこう言った。なが――といと、東京の甘味処では、あんみつやおしること並んで、お雑煮も一年を通しての定番なのだった。「まず、鰹の一番だしをとるんです」、あんこを炊いての同じく、日の仕込みの栗、だし系メニューのひとつ、おでんの盛り合わせと茶飯のセット。「おかめ」では季節不問のスタンダードとなっている。ここのおでんの特長はさっぱりしていること。たしかに後口が軽い、それは他の甘味とも通ずる味わいでもある。

次のページではWEBの名称を紹介するよ！

5 本文

ずばり、媒体やそのページの骨格になる文章のことです。ある程度の文章量になるので、読みやすさが何より大切です。

6 中見出し

「小見出し」とも呼ばれます。本文が長い場合に入ることが多く、その段落などで書かれている内容を端的に説明したものです。

デザインワード その2

WEBデザインの要素の名称をチェック。

WEBの要素　例：ウェブマガジン（東京大学理学部の「リガクル」より）

1 トップページ

WEBサイトの入り口にあたるページのことです。そのサイトの"顔"ともいえる大事なページとなります。

2 ヘッダー

WEBサイトにおけるhead——つまり、頭（上）の部分のこと。サイトのロゴや画像、タイトルが入ることも多いです。

3 プルダウンメニュー

クリックしたとき、複数のメニュー項目が表示される形式のことです。「ドロップダウン」とも呼ばれます。

4 グローバルメニュー

WEBサイトの各ページに共通して表示される案内メニューのこと。主要なページへのリンクが貼られています。

5 キャッチコピー

読み手の注意を引く宣伝文句のことです。宣伝に関わらないものは、「キャッチフレーズ」と呼ばれます。

6 コンテンツ

WEBサイトにおいて、読み手に提供する情報を指します。紙媒体における「本文」としての役割をもちます。

7 フッター

WEBサイトにおけるfoot——つまり、足先（下）の部分のことです。ロゴや団体名などが入ることが多いです。

8 ソーシャルボタン

TwitterやInstagram、LINEなど、メジャーな各種SNSサービスにリンクさせるためのボタンのことです。

WEBサイトを見ると、これらの要素が含まれているはず！

Q

文字について

書体は何種類使えばいい？

A

1種類か
2種類でも
十分デザインできます。

▽
書体は何種類も使わないようにする

書 体には膨大な種類があります。デザインをするとき、つい「タイトルはA、日時や場所はB、問い合わせ先の情報はC……」と、要素ごとにいろいろな書体を使いたくなってしまいますが、かならずしも変える必要はありません。異なる書体を無闇やたらに紙面に盛り込もうとすると、散漫な印象になってしまいます。

書体を使いこなすコツは、シンプル・イズ・ベストを心がけること。同一の紙面で使う書体は、まずは2種類ほどに留めてみましょう。紙面が整理されてまとまり、読み手が情報を認識しやすくなります。

書体をしぼるとデザインはまとまる

3種類以上

まとまりがなく、バラバラな印象。「フェア」の文字が目立たず、イベント名が読み取りづらくなっています。

2種類

「レシピ本フェア」がしっかり目立っています。日時もまとまっていて、情報をひと目で確認できます。

▷ 1種類の書体でウェイトを変える方法も

本文はRegular、見出しはBoldと役割に応じて選べる書体もあります。

筑紫A丸ゴシック	L	Light
筑紫A丸ゴシック	R	Regular
筑紫A丸ゴシック	M	Medium
筑紫A丸ゴシック	D	Demi bold
筑紫A丸ゴシック	B	Bold
筑紫A丸ゴシック	E	Extra bold

書体の太さのことを「ウェイト」と呼びます。書体の中には、いくつかのウェイトが用意されて「ファミリー」と呼ばれるグループを構成しているものもあります。無償の書体では、ファミリーのうち1種類程度しか使えないものも多いです。気に入った書体は、有料のものも含め、ウェイトがないかも調べてみましょう。

スタンダードな書体は何種類かウェイトが用意されてることが多いよ

Q

文字について

どの書体を選べば
よいかいつも迷う…

A

ベースになる
書体をいくつか
決めておきましょう。

▽ 迷わずにデザインできるようになる

明

　朝体やゴシック体は基本の書体ですが、それだけでもかなりの数があり、どれを選べばよいか迷ってしまいます。

　PCに基本搭載されている書体も、MacとWindowsで異なります。また、Adobe社のID（無料）を保有していれば、Adobeと提携するフォントメーカーが提供している書体の中から、書体を選んで使用できるものもあります。

　あらかじめ自分が使える書体の中で、読みやすいシンプルなベースの書体を決めておくと、迷わずデザインできるようになります。また、自社で主として使う「コーポレートフォント」を決めておくとよいですよ。

書体選びの4つのポイント

ベースになる書体を見つけるうえで、
指針にしたい4つのポイントを紹介します。

1 シンプルな中ゴシック体を選ぶ

まずは本文用にも、小さいキャプション用にも使える、シンプルでクセのないゴシック体を一つ選びます。太すぎても細すぎても読みづらいので、中くらいの太さの書体がおすすめです。

2 シンプルな明朝体を選ぶ

長い文章を読んでほしいときは、明朝体も適しています。細すぎず、シンプルで読みやすいものを選んでみてください。なお、明朝体は6ポイントなど小さいサイズだと読みにくいので、あまりおすすめできません。

3 見出しの書体を選ぶ

見出し用の書体には、本文より少し強い書体を選びます。ある程度目立つように太めの書体を選ぶのが一般的。なお、大きなサイズで使う場合は、あえて本文では読みづらいくらいの細い書体を選ぶ手もあります。

4 欧文書体を選ぶ

本文で使う欧文書体は、ファミリーが豊富にある書体がよいでしょう。BoldやItalicなど、それぞれ専用に設計された書体を使ったほうが、同じ書体にBoldをかけたりするより完成度が上がります。

明朝体とゴシック体

和文書体の基本です。「明朝体」は横線に対して縦線が太いのが特徴。長文を読ませるのに適しています。「ゴシック体」はシンプルな形なので、小さな文字でも読みやすいという特徴があります。

明朝体
泳の

ゴシック体
泳の

セリフ体とサンセリフ体

欧文書体の基本です。「セリフ体」は平筆で書いたような飾り（セリフ）があり、主に長文に用いられます。「サンセリフ体」は、セリフがない（フランス語でサンセリフ）書体。シンプルさが魅力です。

セリフ体
Ra

サンセリフ体
Ra

時どき私はそんな路を
歩きながら、

游明朝体B Mac/Win

時どき私はそんな路を歩きながら、ふと、
そこが京都ではなくて京都から何百里も
離れた仙台とか長崎とか──そのよう
な市へ今自分が来ているのだ **游明朝体R**
Mac/Win/Adobe

時
ど
き
私
は
そ
ん
な

秀英初号明朝
Adobe

游明朝体＋36ポかなEB Mac

時どき私はそんな路を歩きながら、ふと、そこが
京都ではなくて京都から何百里も離れた仙台とか
長崎とか──そのような市へ今自分が来ているの
だ──という錯覚を起こそうと努める。私は、で
きることなら京都から逃げ出して誰一人知らない
ような市へ行ってしまいたかった。

BIZ UD明朝M／TBUD明朝M Win/Adobe

時どき私はそんな
路を歩きながら、ふと、そ
こが京都ではなくて京都から何百里も
離れた仙台とか長崎とか──そのような市へ今自分が来ているの
だ──という錯覚を起こそうと努める。私は、で
きることなら京都から逃げ出して誰一人知らない
ような市へ行ってしまいたかった。

時
ど
き
私
は
そ
ん
な

おすすめの明朝体10

無料で使用できる明朝体の
書体を紹介します。

テキスト引用　梶井基次郎「檸檬」

書体まめ知識

明朝体の由来

明朝体は、中国の明代
（1368─1644）に印刷書
体として成立した字体で
す。筆の動きを感じるハ
ネやハライ、ウロコが特
徴です。楷書をベースに
基本線を単純化、整理さ
れています。

かな書体とは

ひらがなと一部記号のみ
で、漢字が含まれない書
体のこと。明治に入り、
活字とひらがなを組み合
わせる必要が出た際に、
本来は漢字のみであった
「明朝体」となじみのよい
「かな書体」が作られま
した。今では、かな書体
も含めて明朝体と呼ばれ
ます。

明朝体の歴史

今でも100年以上前の書体が使われているよ！

時どき私はそんな路

ヒラギノ明朝W6 Mac

時どき私はそんなはなくて京都から何百里も離れた仙台とか長崎とか──という錯覚をそのような市へ今自分が来ているのだ──という錯覚を

時どき私はそんな路

凸版文久見出し明朝 Mac/Adobe

時どき私はそんな路を

秀英明朝B Adobe

時どき私はそんな路を歩きながら、ふと、そこが京都ではなくて京都から何百里も離れた仙台とか長崎とか──そのような市へ今自分が来ているのだ──という錯覚を起こそうと努める。私は、

秀英明朝M Adobe

ヒラギノ明朝W3 Mac

合成フォント

Adobe IllustratorやInDesignでは、同じテキストの中で日本語書体と欧文書体、かな書体など異なる書体を組み合わせて、ひとつの書体のように使える機能があります。この機能を合成フォントといいます。

おすすめのゴシック体10

ゴシック体にも、無料で使用できる読みやすい書体がいくつもあります。

時どき私はそんな路を歩きながら、ふと

游ゴシックB Mac/Win

時どき私はそんな路を歩きながら、ふと、そこが京都ではなくて京都から何百里も離れた仙台とか長崎とか——そのような市へ今自分が来ているのだ

游ゴシックM
Mac/Win

時どき私はそんな

**凸版文久
見出しゴシック**
Mac/Adobe

時どき私はそんな路を歩きながら、ふと、そこが京都ではなくて京都から何百里も離れた仙台とか長崎とか——そのような市へ今自分が来ているのだ——という錯覚を起こそうと努める。私は、できることなら京都から逃げ出して誰一人知らないような市へ行ってしまいたかった。

BIZ UDゴシックR／TBUDゴシックR
Win/Adobe

時どき私はそんな路を

筑紫A丸ゴシックB Mac/Adobe

書体まめ知識 ◀

UDフォント

ユニバーサルデザイン（UD）の考え方に基づいた書体。お年寄りや障害などにも配慮し、より多くの人にとって読みやすく、誤読が少ないように設計されています。

書体の名前の秘密

書体にはいろいろな名前がありますが、「五号」「36ポ」などの表記は、活字が由来です。活字時代は文字のサイズによって文字のデザインも違っていました。なお「五号」は、現在の10・5ptに近い本文用のデザインで、「36ポ」は見出し用を意識したデザインになっています。

ゴシック体の歴史

19c
明治中期、アメリカ経由の欧文ゴシック体の影響などで、和文ゴシック体が制作される。初期は漢字のみであった。

Early 20c
明治末〜大正期になると、金属活字の二大源流と呼ばれる、「築地体」と「秀英体」にもゴシック体が生まれ、かな書体も含むファミリー化される。

1932
写真植字の歴史の中でもっとも古いゴシック体が完成。後に「石井太ゴシック体」と呼ばれることになる書体。

1972
活字書体とは大きく異なるコンセプトで設計された丸ゴシック書体、「ナール」が発表される。文字が正方形の字面全体を占めるフトコロの広い書体。1975年には同様の設計の「ゴシック書体・ゴナU」も発表された。

2002
デジタル時代に合わせて設計された初のゴシック、「こぶりなゴシック」が発表される。現在、各種OSに標準搭載されている「游ゴシック」の前身だが、こちらを好むデザイナーも多い。

2014
「筑紫オールドゴシック」発表。オールドという名前の通り、活字時代の空気感と、デジタル時代の雰囲気を併せもった、新しい書体。

時どき私はそんな

UD新ゴL　Adobe

時どき私はそんな路

秀英丸ゴシックB　Adobe

時どき私はそんな路を

秀英角ゴシック銀 B　Adobe

時どき私はそんな路を歩きながら、ふと、そこが京都ではなくて京都から何百里も離れた仙台とか長崎とか――そのような市へ今自分が来ているのだ――

ヒラギノ角ゴシックW2　Mac

時どき私はそんな路を歩きながら、ふと、そこが京都ではなくて京都から何百里も離れた仙台とか長崎とか――そのような市へ今自分が来ているのだ――という錯覚を起こそうと努める。

秀英丸ゴシックL　Adobe

和文書体をもっと使うなら

ここで紹介した書体は、OSに標準搭載されていたり、Adobe IDを保有していれば、無料で使えるものです。もっといろいろな和文書体を使いたいなら、デザイナーや印刷所が利用する、年間定額制のライセンスサービスも検討してみましょう。「MORISAWA PASSPORT」「LETS」などが代表的です。

おすすめの欧文書体10

無料で使用できる欧文書体の中には、歴史的にも覚えておきたいすばらしいものが多数あります。

テキスト引用　A.A. Milne「Winnie the-Pooh」

HERE is Edward Bear, coming downstairs now,

Futura PT Extra Bold Oblique　Adobe

HERE is Edward Bear, coming downstairs now, bump, bump, bump, on the back of his head, behind Christopher Robin. It is, as far as he knows, the only way of coming downstairs, but sometimes he feels that there really is another way, if only he could stop bumping for a moment and think of it. And then he feels that perhaps there

Gill Sans　Regular　Mac

HERE is Edward Bear, coming downstairs now, bump, bump, bump, on the back of his head, behind Christopher Robin. It is, as far as he knows, the only way of coming downstairs, but sometimes he feels that there really is another way, if only he could stop bumping for a moment and think of it. And then he feels that perhaps there isn't. Anyhow, here he is at the bottom, and

Garamond Premier Pro Regular　Adobe

HERE is Edward Bear, coming downstairs now,

URW DIN Bold　Adobe

HERE is Edward Bear, coming downstairs now,

Bodoni URW　Medium　Adobe

書体まめ知識

欧文書体の種類

「セリフ体」と「サンセリフ体」のほか「スクリプト体（筆記体）」、「ハンドスクリプト（手書き体）」、「スラブセリフ」などがあります。それ以外に、装飾的な書体もあります。

活字の誕生は？

11世紀ごろ中国で発明されましたが、漢字の数の多さもあり、あまり発展しませんでした。その後、1450年ごろに、ドイツのヨハネス・グーテンベルクによって耐久性、正確性、生産性にすぐれた金属活字が鋳造され、現代に続く活字の基礎となりました。

欧文書体の歴史

BC
古代ローマ時代の碑文の文字は、現代の美しいセリフ体に似ている。セリフ体をローマン体とも呼ぶのは、この時代に成立したため。当時は小文字はなかった。

1450
グーテンベルグの印刷機で刷られた最初の活字には、「ブラックレター」と呼ばれる書体が使われた。

15c
古代ギリシャ・ローマ文化の復興という側面もあり、ローマン体の活字が作られるようになる。「オールドスタイルローマン」とも呼ばれ、代表的な書体には「Garamond」がある。

18c
18世紀、セリフが直線的な「モダンローマン」と呼ばれる書体が生まれる。代表的な書体に「Bodoni」がある。

19c
19世紀、セリフのない書体「サンセリフ体」が登場する。見出しや装飾のために目立つ書体として作られたが、次第に本文としても使われるようになる。当時の代表的な書体に「Franklin Gothic」がある。

20c
20世紀、「サンセリフ体」は、よりモダンに幾何学的に変化する。「Futura」「Helvetica」などが代表的。ローマン体のラインを取り入れた「ヒューマニスト・サンセリフ」も誕生。「Frutiger」「Gill Sans」などが代表的。

HERE is Edward Bear, coming

ITC Avant Garde Gothic Pro Bold　Adobe

HERE is Edward Bear, coming downstairs now, bump, bump, bump, on the back of his head, behind Christopher Robin. It is, as far as he knows, the only way of coming downstairs, but

Filosofia Regular　Adobe

HERE is Edward Bear, coming downstairs now, bump, bump, bump, on the back of his head, behind Christopher Robin. It is, as far as he knows, the only way of coming down-

Helvetica Neue Light　Mac

HERE is Edward Bear, coming downstairs now,

ITCFranklinGothic LT Pro CnDm　Adobe

HERE is Edward Bear, coming downstairs now,

VAG Rundschrift D Regular　Adobe

欧文書体の購入方法

Adobe IDを保有していれば、無料で使える欧文書体は膨大にあります。

しかし、HelveticaやFrutigerなど、定番書体なのに含まれていないものもあります。より多様な書体を使うには、「My Fonts」や「Font Shop」といった、欧文書体をひとつずつダウンロードで購入できるサイトを使う方法もあります。

基本的な書体以外に
使える書体はありますか？

A

▽
個性的な書体でデザインの
テイストを変化させる

その他にも、
さまざまな特徴を
もつ書体があります。

装　飾的な書体には、手書き文字をベースにしたものと、グラフィカルな処理が施されたものがあります。こういった個性的な書体を使うことで、デザイン全体のテイストを変化させることができます。

日本語の「楷書体」や「行書体」、江戸文字の「勘亭流」などは、筆で書かれた字形をもとにデザインされています。「教科書体」も「楷書体」をベースにしていますが、今は、毛筆の勢いを抑えた書体となっています。また「漢字タイポス」のように、線をグラフィカルに使った書体もあります。

英字にも、筆記体をもとにした「スクリプト」や、横ラインが太い「スラブセリフ」など、さまざまなスタイルがあります。

さまざまな特徴をもつ書体

「明朝」や「ゴシック」、「セリフ体」、「サンセリフ体」以外にも書体はさまざま。
その中で、特徴がわかりやすい書体をいくつかピックアップしました。

教科書体
時どき私はそんな
路を歩きながら、
UDデジタル教科書体 Win/Adobe

ニュースタイル
時どき私はそんな
路を歩きながら、
漢字タイポス415 MORISAWA

江戸文字
時どき私はそんな
路を歩きながら、
勘亭流 MORISAWA

新聞明朝
時どき私はそんな
路を歩きながら、
岩田新聞明朝 IWATA

スラブセリフ
HERE is
Edward Bear,
Clarendon URW Adobe

タイプライター書体
HERE is
Edward Bear,
American Typewriter ITC Adobe

スクリプト（フォーマル・スクリプト）
Here is
Edward Bear,
Edwardian Script ITC

スクリプト（カジュアル・スクリプト）
Here is
Edward Bear,
Voltage Light Adobe

ハンドライト
HERE is
Edward Bear,
Adobe Handwriting Frank Adobe

オープンフェイス
HERE is
Edward Bear,
Caslon Openface

ブラックレター
HERE is
Edward Bear,
Gothicus Regular Adobe

ディスプレイ
HERE is
Edward Bear,
Cooper Black Adobe

Q

文字について

文章が読みづらい
気がする…

A

行間と字間を
コントロール
してみましょう。

▽
文字列を目が自然に追えるように組む

デザインした紙面の文字が読みづらい場合、その原因は文字の「アキ」にあるかもしれません。アキとは、文字や行の間、つまり「字間」や「行間」のことです。

字間や行間の設定は、デザインソフト上で自動的に行われます。しかし、文字の大きさや文章の形によっては、かならずしも最適な「アキ」になるとは限りません。字間や行間は、目視で確認しながら、その時どきで最適なものに調整しましょう。

そうすることで、文章の可読性や視認性が高まります。

このように、サイズやアキを調整して文字を読みやすくする作業を「文字組み」と呼びます。

文字の「アキ」の基礎知識

文字と文字の「アキ」には、さまざまな名称がついています。
正しい用語の意味をおさらいしましょう。

> それぞれの
> 言葉の意味を
> 覚えてね！

☑ 字間・行間・字送り・行送り

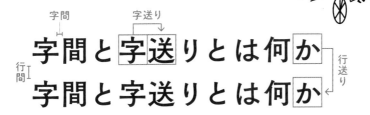

字間　字送り　行送り　行間

字間と字送りとは何か
字間と字送りとは何か

字間

文字同士の間隔のことです。正しくは仮想
ボディの枠同士の間隔を指します。

字送り

文字と文字、それぞれの中心同士の間隔の
ことです。文字同士の仮想ボディの枠間に
すき間がない状態の字送りを、「ベタ組み」
と呼びます。

行間

行同士の間隔のことです。こちらも、正式
には仮想ボディの枠同士の間隔です。

行送り

行と行、それぞれの中心同士の間隔のこと
です。文字自体の大きさ＋行間の大きさが、
行送りのサイズを指します。

pt (point)	Q (級数)	mm (ミリメートル)
5	7	1.75
7	9.8	2.5
9	12.7	3.2
10	14	3.5
15	21.1	5.3
20	28.1	7

Point		級数
17pt	あ　あ	24Q
10pt	あ　あ	14Q
9pt	あ　あ	13Q
7pt	あ　あ	10Q
5pt	あ　あ	7Q

文字の単位

文字のサイズを表す単位は、pt（ポイント）と級の2つがあります。ptは世界共通で使われている単位で、1pt＝0.3528mm。一方の級は、日本独自の表記方法で、1級が4分の1mm（0.25mm）です。級は、「Q」と略されることもあります。

文字組みのコツ

文字組みを設定するときの
ポイントを紹介します。

本文は 字間ベタ、行間二分アキ から考える

ある程度文字量のある本文の字間は、基本的には「ベタ組み」でOK。ただし、ベタ組みで散漫な印象になるときは、字間を調整することも検討しましょう。

行間は「二分アキ」から考えてみます。二分とは、もとの文字の50％のサイズのことです。原稿の文字サイズが12ptなら、二分は6ptになります。ですから、行送り（文字サイズ＋行間）は18ptで設定します。

▷ 12ptの本文の場合

① 行間ベタ、
　字間ベタ組み

行間を設定してみ
ましょう。
行間を設定してみ
ましょう。

② 行間二分アキ、
　字間ベタ組み

行間を設定してみ
ましょう。
行間を設定してみ

└ 行間二分

③ 行間二分四分アキ、
　字間ベタ組み

行間を設定してみ
ましょう。
行間を設定して

└ 行間二分四分

④ 行間全角アキ、
　字間ベタ組み

行間を設定してみ
ましょう。
行間を設定して

└ 行間全角

①のように行間を取らずに詰めてしまうと、窮屈になり、可読性が下がります。②が、本書でおすすめするベーシックな組み方です。③は、縦組みのときにはベーシックな行間になります。④はアキが広すぎるため、文章がバラバラで読みづらくなっています。

読み手に
伝わる
文字組みの
基本！

タイトルは 行送り＋4pt、字間ツメ から考える

文字量が少なく、サイズが大きいタイトルや見出しの字間は、字間を詰める「ツメ組み」で組むことを検討しましょう。文字が大きいため、ベタ組みだと、アキが不自然に見えることがあります。

行間は、4pt空けることから考えはじめます。つまり、文字サイズが25ptの場合は行送りを29pt、50ptの場合は行送りを54ptに設定するということです。

なお、文字サイズが非常に大きい場合、行間を4pt以下にしたほうがよいこともあります。

▷ 25ptヨコ書きタイトルの場合

行送り0pt、ベタ組み

宮沢賢治の遺作、
銀河鉄道の夜を語る

宮沢賢治の遺作、
銀河鉄道の夜を語る

縦に読んでしまう
可能性が
あります

▽ 行送りを広げ、
字間を詰めると… ▽

行送り4pt、字間ツメ(-1pt)組み

宮沢賢治の遺作、
銀河鉄道の夜を語る

宮沢賢治の遺作、
銀河鉄道の夜を語る

スムーズに
読めます！

文字だけのデザイン

要素が文字だけでも、充分にデザインを楽しめます。英字の木版活字でデザインし、活版で実際に刷った例を紹介します。

文字だけでも
いろいろ
遊べるよ！

アンパサンド（&）とカンマで構成。書体は
文字単体で見て美しいものを選ぶとよい。

ピンクとグレーを、インクの重なりを計算し
て重ねたデザイン。効果的な仕上がりに。

単語の意味に合わせて字間を変えたデザイン。
典型的な中心揃えのレイアウト。

字間を調整することで、異なる大きさの文字を四角の形にまとめたデザイン。

特大の活字と小さなサイズの活字を組み合わせ、グラフィカルに構成している。

異なるスタイルの 2 つの書体で構成した例。コーヒー豆の色で印刷している。

同じ要素を、色を変えてくり返したデザイン。数字はビジュアルとして使いやすい。

Q

色について

どの色を選べばよいか
迷ってしまう…

A

▽ 色は感情を揺さぶり、物語を作るもの

色を選んでみましょう。

ストーリーから

人 が認識できる色は100
万色を超えると言われて
います。デザインの印象を決め
る"色"ですが、選択肢が多すぎ
て悩んでしまう人も多いです。

色は、見た人にさまざまなイ
メージを与えます。黄色を見て
ひまわりから「夏の思い出」をイ
メージする人もいれば、工事現
場などを思い浮かべ「危険を示
すサイン」だと認識する人もい
るかもしれません。色がどんな
イメージを呼び起こすのか、「色
のストーリー」を考えながら選
ぶとよいでしょう。

ただし、どう感じるかは読み
手の記憶によるため、かならず
しも同じ感想を抱くわけではな
いことは覚えておいてくださ
い。

色がもつストーリー性の違い

同じ文字でも、背景の色が違うと、読み手が受け取る
印象が変わります。5色を比較してみましょう。

いただきます

黄色は明るくエネルギッシュなカラーです。
強いインパクトを与える効果もあります。

いただきます

ピンクは愛らしさや安らぎを感じる色。カップ
ルや親子の会話を想像させます。

いただきます

黒はクールでスタイリッシュであると同時
に、クラシカルな正統性も感じられます。

いただきます

白はクリーンで清潔な色です。ストレート
にメッセージが伝わります。

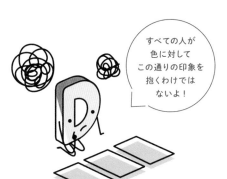

すべての人が
色に対して
この通りの印象を
抱くわけでは
ないよ！

いただきます

土を想起させる黄土色。自然派のイメージ
を抱かせます。

色の名前から色を選ぶ
01

イギリスの伝統色

色を「名前」から選ぶのもひとつの手です。
まずは、イギリスの伝統色から紹介します。

Ivory
アイボリー
（象牙色）

R244　C 4
G210　M 20
B144　Y 48
　　　K 0

Milk Thistle
ミルクシスル
（淡いアザミ色）

R225　C 5
G194　M 25
B213　Y 0
　　　K 10

Theatre Red
シアター レッド
（劇場の赤色）

R109　C 53
G 20　M100
B 34　Y 87
　　　K 35

Custard
カスタード
（カスタードクリームの色）

R242　C 7
G227　M 11
B164　Y 42
　　　K 0

Ashes of Roses
アッシュオブローズ
（灰がかったバラ色）

R146　C 49
G 92　M 71
B 90　Y 59
　　　K 4

Bronze Red
ブロンズ レッド
（金赤色）

R105　C 53
G 34　M 93
B 33　Y 89
　　　K 36

Lemon Tree
レモンツリー
（レモンの木の色）

R228　C 13
G208　M 18
B137　Y 52
　　　K 0

Heat
ヒート
（熱）

R154　C 43
G 62　M 86
B 36　Y100
　　　K 9

Atomic Red
アトミック レッド
（原子の赤色）

R179　C 33
G 39　M 97
B 35　Y100
　　　K 1

Stone-Dark-Warm
ストーンダークウォーム
（暗くあたたかい石色）

R159　C 45
G131　M 50
B 83　Y 73
　　　K 1

Orange Aurora
オレンジオーロラ
（赤っぽいオーロラの色）

R216　C 13
G 98　M 74
B 74　Y 67
　　　K 0

Leather
レザー
（革）

R193　C 25
G 56　M 90
B 79　Y 58
　　　K 0

Light Bronze Green
ライトブロンズグリーン
（緑がかったブロンズ）

R 90　C 70
G 76　M 70
B 55　Y 85
　　　K 20

Marigold
マリゴールド
（1970年代に人気が出た
スパイスカラー）

R229　C 7
G129　M 60
B 36　Y 89
　　　K 0

Carmine
カーマイン
（えんじ色）

R203　C 20
G 98　M 73
B105　Y 47
　　　K 0

Olive Colour
オリーブカラー
（オリーブ色）

R 65　C 74
G 67　M 64
B 31　Y100
　　　K 39

Yellow-Pink
イエローピンク
（ピンクがかった黄色）

R220　C 15
G165　M 40
B 76　Y 75
　　　K 0

Angie
アンジー
（女児の名前）

R243　C 2
G188　M 35
B193　Y 14
　　　K 0

イギリスの
ペンキ屋さんの
見本帳から
ピックアップした
色だよ！

Juniper Ash
ジュニパーアッシュ
（ねずの実のような灰色）

Marine Blue
マリンブルー
（緑がかった青色）

Canton
カントン
（中国の広東）

Trumpet
トランペット
（金管楽器の色）

Dark Lead Colour
ダークリードカラー
（暗い鉛色）

Hick's Blue
ヒックスブルー
（デザイナーDavidHicks
の青色）

Green Verditer
グリーン バーディター
（岩緑青）

Citrine
シトリン
（黄小晶）

Stone-Dark-Cool
ストーンダーククール
（暗くクールな石の色）

Obsidian Green
オブシディアン グリーン
（黒曜石のような緑色）

Brighton
ブライトン
（イングランド
南東部の海辺の街）

Sage Green
セージグリーン
（セージの葉の緑色）

Lead Colour
リードカラー
（鉛色）

Chocolate Colour
チョコレート カラー
（チョコレート色）

Sky Blue
スカイブルー
（空色）

Aquamarine-Deep
アクアマリンディープ
（淡い藍玉の色）

Bone China Blue
ボーンチャイナブルー
（青みのある磁器色）

Purple Brown
パープルブラウン
（紫がかった茶色）

Blue Verditer
ブルーバーディター
（岩群青）

Pea Green
ピー グリーン
（エンドウ豆の緑色）

Pearl Colour
パールカラー
（真珠色）

Purpleheart
パープルハート
（1970年代の
定番パープル）

Celestial Blue
セレスティアルブルー
（天空の色）

Spearmint
スペアミント
（ミント色）

色の名前から色を選ぶ 02

日本の伝統色

続いて、「日本の伝統色」を紹介します。日本の歴史的な背景も考えながら、色を選んでみてください。

R196 C 19
G136 M 51
B 71 Y 77
K 0

狐色
きつねいろ
（狐の毛並みの色）

R241 C 0
G113 M 64
B 97 Y 55
K 0

珊瑚色
さんごいろ
（赤サンゴのような色）

R194 C 14
G 32 M 98
B 71 Y 63
K 0

紅色
べにいろ
（紅花で染めた赤色）

R196 C 17
G131 M 51
B 42 Y 97
K 0

黄土色
おうどいろ
（黄土のような茶色）

R223 C 0
G 72 M 83
B 64 Y 76
K 0

柿色
かきいろ
（柿の果実のような赤色）

R248 C 0
G139 M 53
B148 Y 29
K 0

紅梅色
こうばいいろ
（紅梅の花の色）

R138 C 49
G 70 M 82
B 71 Y 75
K 0

小豆色
あずきいろ
（あずきの実の色）

R237 C 0
G122 M 62
B 37 Y100
K 0

橙色
だいだいいろ
（橙の果皮のような
黄赤色）

R250 C 0
G153 M 47
B154 Y 29
K 0

桃花色
ももいろ
（桃の花の色）

R146 C 44
G 46 M 98
B 65 Y 76
K 0

臙脂色
えんじいろ
（黒みを帯びた濃い紅色）

R255 C 0
G168 M 38
B 38 Y 85
K 0

山吹色
やまぶきいろ
（山吹の花のような黄色）

R243 C 0
G214 M 16
B207 Y 15
K 0

桜色
さくらいろ
（桜の花の色）

R174 C 30
G108 M 62
B 98 Y 56
K 0

柿渋色
かきしぶいろ
（柿渋で染めた灰赤色）

R210 C 9
G123 M 56
B 34 Y 99
K 0

琥珀色
こはくいろ
（琥珀の石のような色）

R229 C 0
G 72 M 83
B 72 Y 70
K 0

緋色
ひいろ
（茜で染めた明るい赤色）

R144 C 47
G 98 M 64
B 62 Y 87
K 0

枯葉色
かれはいろ
（枯葉のような茶色）

R190 C 18
G 96 M 69
B 44 Y 97
K 2

飴色
あめいろ
（麦芽水飴のような
透明感のある褐色）

R223 C 0
G 72 M 83
B 64 Y 76
K 0

朱色
しゅいろ
（鮮やかな黄みの赤色）

イギリスの色と比較すると違いがよくわかるね

R 98　C 69
G 73　M 78
B102　Y 48
　　　K 0

葡萄色
えびいろ
（くすんだ紫）

R 59　C 82
G 45　M 95
B 72　Y 52
　　　K 37

茄子紺
なすこん
（茄子の実のような紺色）

R 42　C 97
G 48　M100
B 92　Y 38
　　　K 20

紺色
こんいろ
（藍染の中で最も濃い色）

R 91　C 65
G 73　M 72
B 63　Y 81
　　　K 20

焦茶
こげちゃ
（焦げたような茶色）

R159　C 38
G 86　M 73
B110　Y 42
　　　K 0

梅紫
うめむらさき
（紫がかった鈍い紅梅色）

R101　C 66
G 78　M 73
B153　Y 0
　　　K 0

菫色
すみれいろ
（スミレのような青紫）

R 34　C 98
G 59　M 88
B128　Y 17
　　　K 0

群青色
ぐんじょういろ
（天藍石をもとにした
　顔料の色）

R112　C 47
G 98　M 47
B 41　Y100
　　　K 32

鶯色
うぐいすいろ
（鶯の羽のような黄緑色）

R190　C 23
G189　M 17
B185　Y 21
　　　K 0

銀鼠
ぎんねず
（銀色のような
　青みを含んだ灰色）

R120　C 57
G 98　M 61
B175　Y 0
　　　K 0

桔梗色
ききょういろ
（キキョウのような青紫）

R 0　C 92
G106　M 49
B149　Y 22
　　　K 0

藍色
あいいろ
（藍で染めた色）

R148　C 46
G180　M 6
B 40　Y 99
　　　K 0

若草色
わかくさいろ
（芽吹いたばかりの
　草のような色）

色見本ってなに？

CMYKの4色では表現できない特色と呼ばれる色で印刷する際に、見本として使われるチップのこと。アメリカのPANTONE社の「PANTONE」と、日本の大日本インキ社の「DIC」などが主に使われています。特色を指定するときは、「DICの〇〇番」というように、印刷所に番号を伝えます。

R116　C 52
G178　M 12
B224　Y 0
　　　K 0

空色
そらいろ
（晴天時の空の色）

R183　C 27
G152　M 36
B 59　Y 87
　　　K 0

芥子色
からしいろ
（カラシのような黄色）

R107　C 54
G187　M 1
B200　Y 17
　　　K 0

水色
みずいろ
（澄んだ水の色）

R165　C 37
G166　M 24
B117　Y 57
　　　K 0

抹茶色
まっちゃいろ
（抹茶のような灰黄緑）

R125　C 48
G203　M 0
B204　Y 21
　　　K 0

薄浅葱
うすあさぎ
（薄い葱の葉のような色）

R230　C 11
G219　M 13
B177　Y 29
　　　K 0

象牙色
ぞうげいろ
（象牙のような黄みの灰色）

Q

色について

ねらった色の数値を
知るには？

A

▽ 視覚的に、使いたい色の数値がわかる

カラー
ピッカーを
活用してみましょう。

デザインするうえで、紙媒体ならCMYK、WEB媒体ならRGBで色を指定します。ですが、「こういう色にしたい」と思っても、CMYKやRGBの数値を思い浮かべるのは難しいもの。そんなときは色を見ながら使いたい色を選べる「カラーピッカー」が便利です。

カラーピッカーとは、画面上に表示されたパレットから、気に入った色をクリックすることで、その色の数値がわかる機能のこと。デザインソフトや、Googleなどの検索サービスで見つけることができます。

それでは、左ページでカラーピッカーの具体的な使用方法を見ていきましょう。

カラーピッカーの活用方法

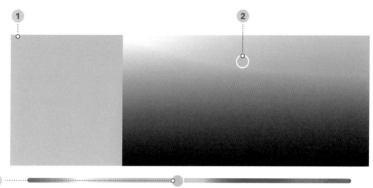

HEX
#6bceb7

RGB	CMYK	HSV	HSL
107, 206, 183	48%, 0%, 11%, 19%	166°, 48%, 81%	166°, 50%, 61%

Googleのカラーピッカーです。②でクリックした場所の色が、①のパレットに表示されます。同時にデザインに反映しやすいよう、その色のRGBやCMYKなどの数値も表示されます。なお、

モニター上で見るカラーパレットの色と、紙に印刷した色は完全に同じにはなりません。数値のCMYKを活用しつつ、出力してねらった色が出ているか確認しましょう。

▷ 色を選ぶときの流れ

色相 を決める

③のバーで、色相——つまり、赤系なのか、青系なのかといった、色の方向性を選択します。使いたい色が②に出ているか確認を。

鮮やかさ を調整

②のパレットで、使いたい色を選択します。パレットの横軸を動かすと、鮮やかさが変わります。右に行くほど、原色に近い色です。

明るさ を調整

パレットの縦軸を動かして、明るさを調整します。下に行くほど黒に近づきます。②〜③をくり返し、理想の色を選択しましょう。

RGBとCMYK

RGBは、「加法混色」のことで、赤（R）、緑（G）、青（B）によって表現されます。CMYKはインクを用いた「減法混色」。シアン（C）、マゼンタ（M）、イエロー（Y）、ブラック（K）で表現されます。テレビやPCのモニターはRGB、印刷物にはCMYKが使われています。

HEXとHSVとHSL

HEXはRGBの255までの数値を16進数に変換したもの。HSVは、色を色相（hue）、彩度（saturation）、明度（Value）で表したもの。HSLは色相と明度のほか、輝度（Lightness）で表現する方法です。

Q

色について

色を組み合わせて
デザインするコツは？

A

それぞれの
色の役割を考えて
配色しましょう。

▽ 何を表現したいかによって、配色は変わる

2 色以上の色を組み合わせて配置、構成することを、「配色」と言います。

配色を考える際は、まず主役となる「メインカラー」を決めることからスタート。次に、メインカラーのアクセントになる「サブカラー」を合わせます。

3色以上の配色にするなら、先の2色を引き立てるような「サポートカラー」を選びましょう。

選んだ色を取り合わせ、その配色によって目指している世界観が表現されているかを確認してみてください。

このように、色を順々に考えることで、目的や世界観に合う、調和のとれた配色になります。

配色を考える3つのSTEP

STEP 1　主役になる色を決める

主役になるメインカラーは、デザイン全体の印象を左右するので、慎重に選ぶ必要があります。目的や表現したい世界観、読み手にどう受け取ってほしいかなどを考えながら選びましょう（186ページ）。

STEP 2　サブカラーを決める

メインカラーをどのようにあつかうか考えます。たとえば主人公としてドーンとあつかいたいのか、もう1色とのライバル関係にしたいのか。前者ならサブカラーは調和するような色を、後者ならサブカラーはメインカラーと同じくらい目立つ色を選びます。サブカラーを2色選んで、3色以上でハーモニーを作ることもできます。

STEP 3　サポートカラーを決める

STEP2までに決めた2色を引き立たせるのが、サポートカラーの役割です。まったく違う色をもってくるのではなく、メインカラーに近い色や、グレーなどの無彩色、ベージュなどのアースカラーを合わせると、うまくまとまります（200ページ）。

イベント感が強い配色もある！

クリスマスの緑×赤、ハロウィーンのオレンジ×紫のように、特定のイベントを強く想像させる配色もあります。イベント感を演出するうえで効果的ですが、その分印象が強すぎるので、イベントと関係ないデザインでは避けたほうがよいケースもあります。

配色 × デザインの例

例：結婚式のインビテーションカード

同じデザインのインビテーションカードも配色次第で大きく世界観が変わります。

Nostalgic ノスタルジック

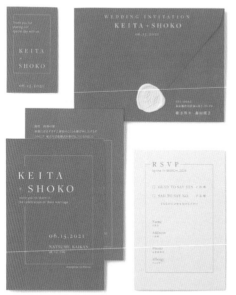

Fuchsia Pink
フューシャピンク

R223	C 10
G130	M 60
B140	Y 30
	K 0

Teal Green
ティールグリーン

R 87	C 65
G170	M 15
B178	Y 30
	K 0

June Bride ジューンブライド

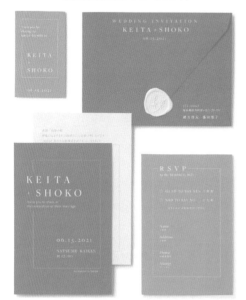

Dusty Blue
ダスティブルー

R151	C 45
G183	M 20
B202	Y 15
	K 0

Blush Pink
ブラッシュピンク

R231	C 10
G201	M 25
B194	Y 20
	K 0

白色も
アクセント！

Nordic ノルディック

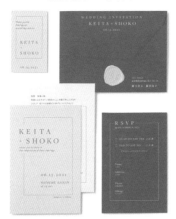

Custard カスタード		Ash Gray アッシュグレー
	×	

Scarlet スカーレット		English Blue イングリッシュブルー
	×	

Royal color ロイヤルカラー

Autumn オータム

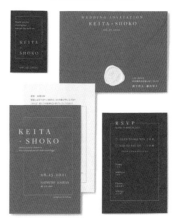

Terracotta テラコッタ		Dark Green ダークグリーン
	×	

Classic クラシック

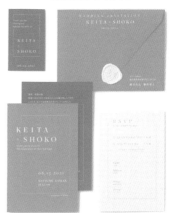

Mauve モーヴ		Greige グレージュ
	×	

Q

色について

色を使った　デザインが
うまくまとまらない…

A

少ない色で
デザインすることから
はじめましょう。

▽
色を使いすぎると、ごちゃついてしまう

色 を4色も5色も使った多
色デザインは、全体のイ
メージのコントロールが複雑に
なり、まとまらないリスクがあ
ります。

極論を言えば、紙色に対して
刷り色が1色だけでもデザイン
はできます。最終的に色をたく
さん使用するにしても、まずは
地色＋1色からデザインを考え
てみましょう。そこに1色ずつ
色を足していきながらデザイン
を組み上げていくと、調和のと
れた色づかいができます。

なお1〜2色のデザインは、
特色で印刷するのもおすすめで
す。4色印刷では出せない色が
発色よく出せます。

STEP 1

1色（黒）だけで
デザインしてみる

1色でデザインを考えると、色の影響を受けずにデザインを考えられるので、おのずとその骨格がクリアに見えてきます。そういった意味でも単色デザインは大切なステップです。

1色加えただけで楽しくなってきた！

STEP 2

黒＋1色で
デザインする

STEP1に、メインカラー1色をプラスしました。黒との調和の兼ね合いで思ったより暗く見えたり、色が沈んだりすることがあるので気をつけましょう。

STEP **3**

黒＋2色で
デザインする

メインの色に、さらにアクセントになる1色を加えます。ほんのわずかでもサブカラーを加えることで、全体がグッと華やかになります。

グレー以外に
ベージュも
合いそう！

STEP **4**

黒＋2色＋無彩色で
デザインする

STEP3のデザインにもう1色加えるときは、すでにプラスしたメインカラー、サブカラーを引き立たせる色を加えるとまとまりやすくなります。今回の場合は、明るさを抑えたグレーを加えて全体をまとめています。

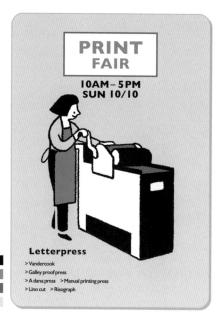

 番外編) **黒を使わないデザイン**

文字が入ったデザインは、コントラストがはっきりするので
黒色でデザインすることが多いですが、
きちんと読めれば違う色で展開することもできます。

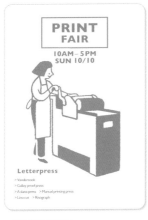

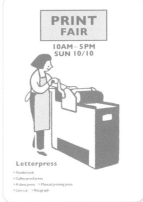

(**1色の場合**)

色のインクで刷る方法も

黒から別の色に変えるだけでも、イ
メージが変わって新しいデザインに
見えます。文字が読みづらくないか
は、出力してみて確認を。

(**2色の場合**)

明るく華やかな印象！

黒を使わず、2色で組んだことで、
明るく華やかなデザインに仕上がり
ます。いろいろな配色を考えてみま
しょう（194ページ）。

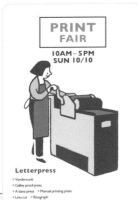

(さらに…)

特色2色を使って、
3色のデザインにする

左の作例の黒に近いこげ茶は、
青とオレンジの特色2色を混ぜ
て作ったものです。このように、
特色2色を混ぜることで、3番
目の色を作り、デザインの幅を
広げることもできます。

版ズレしない
ように注意
しよう！

どこに何を置くべきか
わからない！

A
最初にラフを
切ってみましょう。

▽ フリーハンドで配置を検討してみて

い よいよデザインソフトを立ち上げ、実際にレイアウト（配置）作業に入りますが、その前にどこに何を置くのか、ラフを書いてみましょう。

ラフとは、紙面のイメージや構成をおおまかに書いたもの。ラフ案、ラフ画とも呼ばれます。ラフを書くことで、内容を整理することができます。

おすすめは、原寸サイズでラフを書くこと。実際のサイズでラフを作ると、タイトルがどの程度の大きさになるか、写真のサイズ感、文字要素が紙面のどれくらいの範囲を占めるのかなどが見えてきます。場合によっては、入れる情報を整理する必要が出てくるかもしれません。

手書きのラフからデザインする例

実際に手書きラフをもとに
デザインしたサンプルを紹介します。

手書きラフ

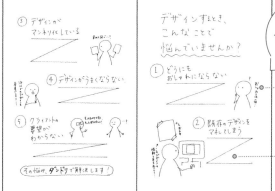

本書の
12-13ページの
ラフです

イラストは書き
込みすぎず、イ
メージがわく程
度で◎

文字がどれくら
いの範囲を占め
るのか検討

実際にデザインすると…

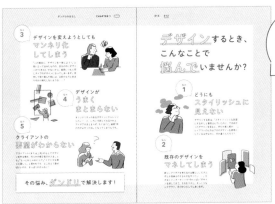

こんな感じに
なりました！

手書きラフでは、ざっくりとした構成や、タイトルがどれくらいの範囲を占めるのか、どんなイラストを入れたいのかを書いていきます。それをもとに、タイトルや本文の文字サイズを決めたり、イラストの入れ方を調整したりして、紙面を完成させます。本書のデザインも、全ページを手書きラフから起こしています。

Q

配置について

文字要素がメインのデザインの手順は？

A

左上から配置することからスタートしましょう。

▽ 縦組みの場合は右上から配置して

文字の要素を整理するために、まずは紙面の〝左上から〟配置していく方法がおすすめです。「どのくらいの要素を紙面に収めなくてはならないか」を最初に把握できるので、その後のデザインワークが進めやすくなります。

まず、情報量を把握するためにすべての文字要素を左端に詰めて置いていきます。このとき、版面とマージンは先に設定しておきましょう。

次に、情報ごとに要素をまとめて、そのかたまりごとに書体や文字サイズを変えていきます。レイアウトがほぼ固まったら、あとは色をつけて体裁を整えれば完成です。

左上から配置して整える手順

1　……マージンの設定は最初に行う

ビーチクリーン
参加者
募集

湘南海岸

8.28 sat 07:00〜10:00

みんなで楽しく、
海をきれいに。

さまざまな世代の人がマリンスポーツを楽しんだり、ランニングをしたり。
散歩をする憩いの場・湘南海岸。
しかし、荒れ果てた海岸ゴミやポイ捨てされたゴミによって。
海の生き物にも苦しめ続けています。
これからも憩いの場である海を守るため、
みんなで湘南海岸をきれいにしましょう。

主催　ビーチクリーン委員会
お申し込み・問合せ
0467-0000-0000
http://beachclean.co.jp
場所　湘南海岸
持ち物　なし
※清掃用具はご用意します

2　　　　使えるスペースを把握する

ビーチ
クリーン
参加者
募集

湘南海岸

8.28 sat 07:00〜10:00

みんなで楽しく、
海をきれいに。
さまざまな世代の人がマリンスポーツを楽しんだり、ランニングをしたり。
散歩をする憩いの場・湘南海岸。
しかし、荒れ果てた海岸ゴミやポイ捨てされたゴミによって。
海の生き物にも苦しめ続けています。
これからも憩いの場である海を守るため、
みんなで湘南海岸をきれいにしましょう。

主催
ビーチクリーン委員会
お申し込み・問合せ
0467-0000-0000
http://beachclean.co.jp
場所
湘南海岸
持ち物
なし ※清掃用具はご用意します

STEP 1 情報の量を把握する

左上から伝えたい順番と重要度に応じて、プレーン
な書体で配置します。

STEP 2 情報を意味合いごとに
まとめてブロック化

情報をかたまりごとに書体を検討しながら配置し直
します。キャッチコピーなどの目立たせたい情報と、
説明や住所などのサブ情報の役割を明確にします。

STEP 3 目立たせたい情報を
さらに主役に

タイポグラフィーがさらに「主役」になるように試
していきます。ここで文字の色、地色も検討して、
デザインを完成させましょう。

3

ビーチ
クリーン
参加者
募集

湘南海岸

8.28 sat
07:00
〜
10:00

みんなで楽しく、
海をきれいに。

Q

配置について

写真を使うときに
気をつけることは？

A

デザインに合わせて
トリミング
しましょう。

▽
写真を撮り直すイメージで調整する

紙面に写真を配置する場合は、紙面に合うように写真を"撮り直す"ような気持ちで向き合ってみましょう。

写真は、撮影者が1枚の絵として成立するように撮ったもの。かならずしもデザインに合うようには撮られていません。そのため、写真をはめ込むスペースに合わせて、写真のサイズを拡大・縮小したり、トリミングなどをして、左右のアキのバランスなどを調整する必要があります。まさに写真を"撮り直す"ような作業です。

人物写真を例に、左ページで、トリミングする際の注意点をいくつか紹介します。

人物写真をトリミングするときの注意点

RULE 1 傾きは調整して水平垂直に

人物が傾いていると、紙面全体が不安定になります。かならず、水平垂直になるように調整しましょう。このとき、写真の縦横の比率を変えないように注意してください。

RULE 2 余白を作ってトリミング

被写体に対し、スペースが狭くなりすぎないように少し余白をとってトリミングしましょう。とくに、頭の上ギリギリで写真をトリミングすると、圧迫感が出てしまうので注意。下は切ってしまってもOKです。

RULE 3 余計なところは思いきって切る

被写体にフォーカスしたいのであれば、余計な写り込みは思いきって切ってしまいましょう。作業環境を見せたい写真なら、そのまま使っても構いません。写真で何を見せたいのかを考えてみてください。

写真のあつかい方

覚えておいてほしい、写真をあつかうときの
基本のテクニックを2つ紹介します。

Technique 1 角版と切り抜きを使い分ける

例：新商品の
　　告知チラシ

仕上がり
いっぱいに写真を
レイアウトすることを
「裁ち落とし」
と言うよ

NEW ITEM
トートバッグ
1枚ずつ活版印刷で手刷りしました。
¥2,800
color：Blue&White

角版

MERCI
A TOI!
New ITEM
トートバッグ
1枚ずつ活版印刷で手刷りしました。
¥2,800
color：Blue&White

切り抜き

写真の処理は大きく分けて、長方形や正方
形で配置する「角版」と、対象を切り抜い
て配置する「切り抜き」の2つがあります。
ここで紹介しているのは、同じトートバッ
グのチラシです。角版のほうはトートバッ
グの使用例や販売しているショップの雰囲
気が伝わります。一方、切り抜きのほうは、
商品自体がより分かりやすく伝わります。
読み手に何を伝えたいかによって、写真の
処理を選択しましょう。

Technique 2　写真の上に文字を置く ときの処理

白抜きか、墨文字か

写真の上に文字を置くときは、背景の色によって、文字を「白抜き」したほうがよいケースがあります。右の写真の場合、より文字が際立って見えるのは、上の「白抜き」です。しかし、下の「墨文字」のほうが、写真自体に目がいくデザインとなっています。なお、白抜きする場合、周囲のインキがにじんで、細い文字がつぶれてしまうことがあるので、ある程度太さのある書体を選ぶようにしましょう。

白抜き

墨文字

写真の要素が少ない場所に文字を置こう

できれば避けたい処理

▲ 要素の多い場所に置く

初めての方でも、気軽に活版印刷を楽しめます。

✕ 文字に白ふちをつける

初めての方でも、気軽に活版印刷を楽しめます。

要素が多い場所に文字を置くと、読みづらいだけでなく、写真そのものの魅力を損なったり、情報をつぶしてしまいます。また、文字にアウトラインをつける処理は、雑な印象になるので、デザインの効果のためのアウトラインでない限り、避けたほうがよいです。

写真のあつかい方のバリエーション

同じ写真を使っていても、処理や配置を変えると、デザインの印象はグッと変わります。

例：パン屋のチラシ

白地に角版処理

KANEL BREAD のパンづくり

身近にある麦や素材から、おいしさあふれるパンを焼く。

KANEL BREAD

上部に白地を置いてお店の名前を目立たせた、雑誌の表紙のようなデザイン。

写真を全面使用

元の写真はこれ！

KANEL BREAD のパンづくり

身近にある麦や素材から、おいしさあふれるパンを焼く。

KANEL BREAD

写真のバックの地を生かして、全面使用したデザイン。

写真を左に寄せて、動きを出したデザイン。

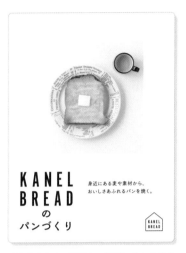

写真を小さめに配置し、周囲に白の余白を大きくとったデザイン。

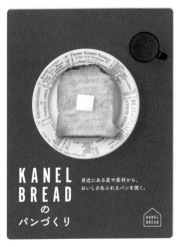

バックに色をのせて、白の皿を際立たせたデザイン。

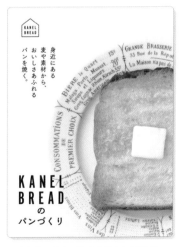

写真を右に寄せて動きを出したデザイン。

Q

イラストも写真もないけど 何かビジュアルを入れたい！

A グラフや数字は ビジュアルの 主人公になります。

▽
数字を使ってインパクトのある
デザインに！

チ　ラシやポスターを作ると
き、イラストや写真を用
意するのが難しい場合は、「グ
ラフ」を紙面の主役にする手も
あります。とくに、「利用者が
前年の2倍になった！」「20〜
30代の55％が求めている価値の
あるものだ！」など、数字に根
拠があるなら、それを使うこと
でインパクトのある紙面にする
ことができます。

グラフと言っても、棒グラフ
や折れ線グラフ、円グラフなど
形はさまざま。それぞれ、読み
手に与える印象は変わります。

グラフのように、データや情
報をわかりやすく、視覚的に表
現することを「インフォグラフ
ィック」と言います。

さまざまなグラフの表現

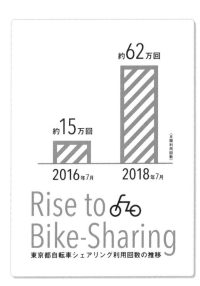

☑ 棒グラフ

複数の項目の「量」を比較するのに適したグラフです。棒の面積の差で、どのように変化したのか、その量をストレートに表現できます。作例の棒グラフは、単に色を塗るのではなく、ケイ（斜線）を使ったことで、目新しさを演出しました。

> 複雑にすると
> ダイレクトに
> 伝わらなくなるので
> シンプルに！

☑ 折れ線グラフ

数量の「推移」を見るのに適したグラフです。線の角度によって、どのくらいの勢いで増減しているかを視覚的に伝えられます。作例のように、ポイントを強調することで、2つのデータを比較するだけでも、ビジュアル的に見せることができます。

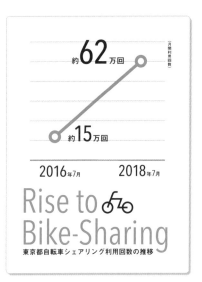

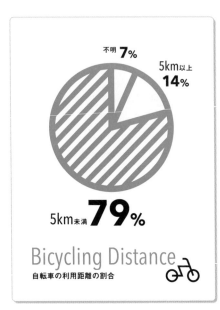

不明 **7%**

5km以上 **14%**

5km未満 **79%**

Bicycling Distance
自転車の利用距離の割合

☑ 円グラフ

ある量において、どれくらい占めているかの「割合」を見るのに適しています。ただし、要素が多かったり、2つのデータを比較したい場合は、わかりづらくなりがち。使用の際は注意が必要です。

円グラフで
あつかうデータは
3つくらいまでに!

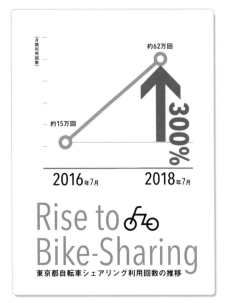

（月間利用回数）

約62万回

約15万回

300%

2016年7月 2018年7月

Rise to
Bike-Sharing
東京都自転車シェアリング利用回数の推移

☑ 折れ線グラフ+α

こちらは、「折れ線グラフ」を基本に、変化した量を、矢印と数字で強調した例です。要素が多くなるとデザインは複雑になります。情報を正確に伝えるためにも、矢印とグラフの線が重ならないようにするなど、配置を調整しましょう。

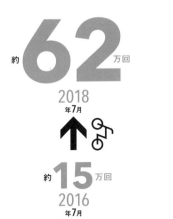

約**62**万回
2018
年7月

約**15**万回
2016
年7月

Rise to Bike-Sharing
東京都自転車シェアリング利用回数の推移(月間)

☑ 数字のみで

グラフを使うより、数字そのものを
メインビジュアルにしたほうが、情
報が伝わりやすい場合もあります。
作例のように、変化に合わせて数字
の大きさを変えるのもよいでしょう。

書体が主役に
なるので、慎重に
選ぼう!

☑ ピクトグラム

数字以外にイラストなどの要素がほ
しい場合は、「ピクトグラム」を利用
するのもひとつの手。EXPERIENCE
JAPAN PICTOGRAMS*のように、
規約内であれば無料で使えるものも
あります。作例のように、変化に合わ
せてサイズを変えてもよいでしょう。
*URL https://experience-japan.info/

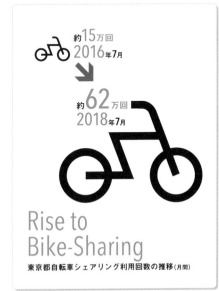

約**15**万回
2016年7月

約**62**万回
2018年7月

Rise to
Bike-Sharing
東京都自転車シェアリング利用回数の推移(月間)

Q

ビジュアル
について

紙面が何となく
さびしい気がする…

A

紙面を演出する

あしらいを
取り入れてみましょう。

▽適度なあしらいで、紙面を華やかに

写真やイラストを使わなく
ても、紙面を演出できる
要素はいろいろあります。これ
を、「あしらい」または「装飾」と
言います。

あしらいを紙面に盛り込むと、
デザインの印象をコントロール
できます。情報を囲ったり目立
たせたりして、メリハリをつけ
られるので、ぜひデザインに取
り入れてみましょう。

あしらいを盛り込むときの注
意点としては、ひとつの紙面の
なかで複数のあしらいを入れる
場合、そのルールや世界観を揃
える必要があります。いろいろ
なところから集めてきたりする
と、バラバラな印象になりやす
いので注意しましょう。

さまざまなあしらい

囲み

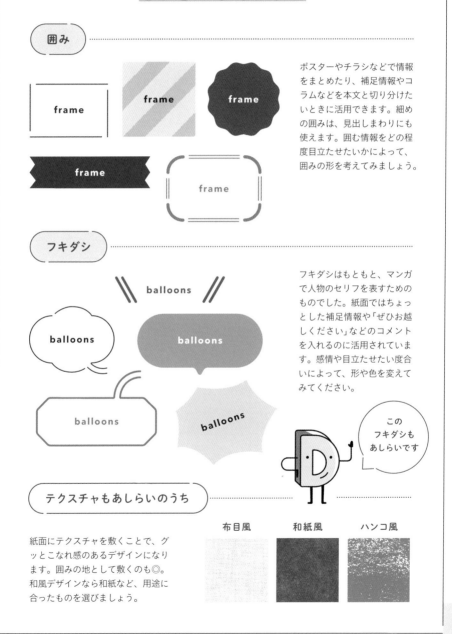

frame

frame

frame

frame

frame

ポスターやチラシなどで情報をまとめたり、補足情報やコラムなどを本文と切り分けたいときに活用できます。細めの囲みは、見出しまわりにも使えます。囲む情報をどの程度目立たせたいかによって、囲みの形を考えてみましょう。

フキダシ

balloons

balloons

balloons

balloons

balloons

このフキダシもあしらいです

フキダシはもともと、マンガで人物のセリフを表すためのものでした。紙面ではちょっとした補足情報や「ぜひお越しください」などのコメントを入れるのに活用されています。感情や目立たせたい度合いによって、形や色を変えてみてください。

テクスチャもあしらいのうち

紙面にテクスチャを敷くことで、グッとこなれ感のあるデザインになります。囲みの地として敷くのも◎。和風デザインなら和紙など、用途に合ったものを選びましょう。

布目風

和紙風

ハンコ風

イラストや写真を外注する方法

イラストや写真撮影は、プロの方にお願いすることもできます。依頼するときのルールとマナーを紹介します。

STEP 1 依頼は直接、SNSからの連絡でもOK!

依頼は、イラストレーターやカメラマンのHPに書かれているメールアドレスから送るのが一般的です。近年、SNSをしている人も増えたので、メールアドレスがない場合は、DM（ダイレクトメール）などから依頼しても問題ありません。

STEP 2 正当な対価を用意

依頼するにあたって、納品までのスケジュールと対価——つまりギャランティをかならず伝えます。支払える予算が限られている場合は、対価を伝えたうえで「この額でお引き受けいただくことは可能か」を確認し、無理のない範囲で相談にのってもらいます。

　紙面にイラストを用いたいけれど、絵が描けない。またはレシピや商品写真などを効果的に撮影したい。そんなときは、プロのイラストレーターやカメラマンに外注することも検討してみましょう。

　カメラマンに頼むときは、多くの場合拘束時間によってギャランティが決まります。求める写真にもよりますが、半日3万円〜が相場になります。

　イラストの場合は、お願いする点数や絵のサイズによって変わります。小さなカットの場合、1点あたり3000〜7000円くらいから相談できます。ポスター全面に使用するものだと、数万円〜が妥当です。

STEP 3　依頼内容をまとめて準備して伝える

依頼内容は、わかりやすく、明確に伝えます。カメラマンやイラストレーターの過去の作品などから、「こういったライティングで」「塗りはこのような雰囲気でお願いしたい」と伝えるのも◎。作業する際に、相手が迷わない依頼を心がけましょう。

▽

STEP 4　イラストの場合、かならずラフを見せてもらうこと

イラストの場合は、着彩（色を施すこと）の前にかならずラフを見せてもらいます。修正をお願いしたい場合は、ラフの段階でできるだけ伝えるようにします。着彩後の修正は、色の変更くらいに留めましょう。着彩後の大きな修正は、描き直しと同じくらいの労力がかかります。

作家やカメラマンの権利を守りましょう

著作権は作家を守る権利！尊重して依頼しようね

プロに用意してもらった写真やイラストの権利は、特別な契約を交わしていない限り、カメラマンやイラストレーターにあります。勝手に二次利用をすることは控えましょう。著作権を買い取って自由に使いたいなら、依頼時にその旨を伝えて交渉する必要があります。また、後々トラブルにならないように、契約の内容をまとめた「覚書」を交わすようにしましょう。

Q

用紙について

紙って全部
同じじゃないの?

A 何に刷るかに
よって印象は大きく
変わります。

▽ 用紙は、色、書体に次いで大事な要素

紙は、洋服における布地のようなものです。本書で紹介した実例にも、わら半紙やクラフト紙などに刷ったものがありましたが、紙によってデザインの印象は大きく変わるもの。何に刷るかは、色や書体に次いで大事な要素とも言えます。

紙は、ツルツルとした「コート紙（塗工紙）」、コピー用紙に代表される「非塗工紙」、雑誌や書籍などで人気の「微塗工紙」などの種類があります。このほか、「特殊印刷用紙（特殊紙、ファンシーペーパー）」と呼ばれる、高級紙もあります。

印刷会社は、さまざまな紙を用途に応じて紹介してくれます。迷ったら相談してみましょう。

刷る紙による印象の違い

同じロゴや情報を、異なる4種類の紙に刷りました。
受ける印象がまったく違って見えますね。

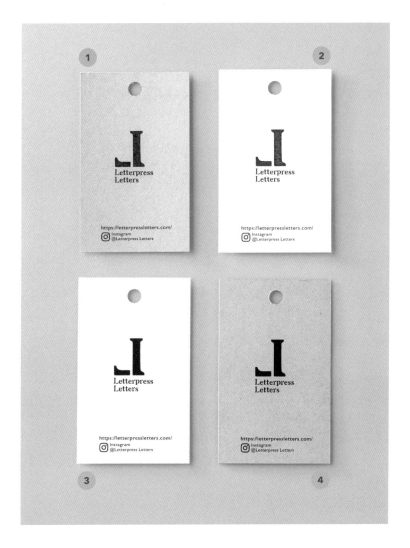

1 地券紙　**2** 特Aクッション　**3** アストロブライト FS（レモン）　**4** ゆるチップ（そら）

おすすめの用紙10

覚えておくと便利な用紙10選です。このリストだけでほとんどの用途をカバーできますよ！

［ファンシーペーパー］
ヴァンヌーボ
ダイオーペーパープロダクツ

やわらかい質感の紙です。繊細な写真やイラストを表現することができます。高級紙です。

［ファンシーペーパー］
アラベール
ダイオーペーパープロダクツ

ファンシーペーパーの中で、使用頻度の高い印刷用紙です。ソフトなテクスチャで、高級感が出ます。

［包装紙］
紀州ラップ
北越コーポレーション

表がツルツルで、裏はソフトな質感なので、用途に合わせて刷面を選べます。丈夫で安価なのも嬉しいです。

［ファンシーペーパー］
NTラシャ
ダイオーペーパープロダクツ

画用紙のようなザラッとした質感の丈夫な紙です。色数が多いので、選ぶ楽しみがあります。

用紙まめ知識

非塗工紙
表面に塗料が塗られていない用紙です。コピー用紙が代表的で、ノート、コミックスなどによく活用されます。

微塗工紙
表面に少なめの塗料が塗られている用紙のこと。写真の再現度が比較的高く、書籍や雑誌に活用されています。

コート紙
表面に多めの塗料が塗られており「塗工紙」と呼ばれます。ツルツルとした質感で、写真の再現度が高いです。

［本文用紙］
上質紙
王子製紙他

比較的厚みがあり、強度があ
る紙です。塗工しておらず、
写真の再現度はやや低め。安
価で使用できます。

［本文用紙］
b7バルキー
日本製紙グループ

b7トラネクストより、さらに
やわらかいテクスチャの紙で
す。日本にあるもっとも白色
度の高い紙のひとつ。

［本文用紙］
b7トラネクスト
日本製紙グループ

紙のやわらかいテクスチャを
持ちつつ、写真をきれいに出
力することができる、新しい
タイプの用紙です。

［板紙］
ゆるチップ
大和板紙

片側が地券紙で、片側に色が
ついている紙です。6色から
選べます。

［板紙］
地券紙
王子エフテックス

古紙が原料の紙。硬いボール
紙から簡単に裂ける薄い紙ま
で厚みがさまざまです。

［包装紙］
クラフト紙
大王製紙／日本製紙グループ

漂白工程を行わないため、原
料のパルプの色が出ている茶
色の紙です。丈夫で、強度が
高いのが魅力。

斤量

用紙の厚さを表す単位で
す。原紙1000枚あ
たりの重さ（kg）で表記
されます。数値が低いほ
ど薄く、重いほど厚い紙
となります。

白色度

紙表面の白さがどのくら
いか、光の反射率で表し
たものです。数値が高い
ほど、白い紙となります。

紙の目

紙には、繊維の流れる方
向があります。これを紙
の「流れ目」と呼び、T
目（縦目）とY目（横目）
の2種類があります。

Q

印刷について

どのように印刷するのがベスト？

A

大きく分けて3つの選択肢があります。

▽ 予算や、仕上がりイメージによって決めて

印 刷方法は、主に **1** コピー機やプリンターで出力、**2** ネット印刷を活用、**3** 印刷所に依頼の3つがあります。

1 のプリンターを使った印刷は、もっとも身近で簡単にできます。しかし、全面には印刷できないことが多いのと、枚数が多いとコスト高になるデメリットもあります。

2 のネット印刷は、WEBやメールで入稿できる手軽さが魅力。費用も比較的安価です。

3 の印刷所への依頼は、コストはややかかるものの、営業マンと相談しながら進められるので、自由度が格段にあがります。目指す品質や予算に一番合うものを選びましょう。

印刷方法を選ぶ基準

1 印刷部数

100部未満なら、プリンターでの印刷もそれほど負担にはならないかもしれませんが、数が多くなるとコストが高くなっていきます。1000部を超える場合は、通常の印刷所へ依頼したほうがネット印刷よりお得な場合もあります。

2 納品日数

プリンターでの印刷は、その場ですぐに印刷できます。ネット印刷は翌日〜2週間以内の納品が可能なところが多いです。印刷所の場合、基本的には入稿から納品まで3週間程度かかります。

3 印刷へのこだわり

家庭用プリンターでの印刷は、どうしてもクオリティが低くなりがち。印刷所は色校正で事前に確認し、細かく仕上がりをチェックできます。ネット印刷でも、色校正をとれるケースがあります。

4 特殊加工の有無

箔押しなどの特殊加工をしたい場合は、印刷所にお願いするのが一番です。また、特殊な紙などを使用したい場合、印刷所がもっとも選択肢が多く、コストも含めて相談できます。

5 予算

家庭用のプリンターでの印刷は、インク代が案外かかってしまうもの。コスト重視なら、ネット印刷も視野に入れて検討しましょう。通常の印刷所に依頼する場合は、複数の会社に見積もりをお願いすることをおすすめします。

部数や予算、品質から検討しよう!

オフセット印刷機。刷色ごとの印刷ユニットが連なる。

オンデマンド印刷、オフセット印刷

オンデマンド印刷はレーザー式プリンターなどの高速デジタル印刷機を使って印刷する方法です。オフセット印刷は、「版」を使い、転写を利用して印刷するもの。基本的にはオフセット印刷のほうが色の表現性が高く、高品質になります。

自分でできる

⇒ 写真を上手に撮る方法

紙面に入れるプロフィール写真やフードの写真を自分で用意する必要がある場合の、撮り方のコツを解説します。

> 意識すると
> 写真のクオリティが
> アップする!

コツ

1 写真のクオリティは "光" によって決まる!

　高価なストロボ機材がなくても、"自然光"を味方につければ、スマートフォンのカメラでも十分なクオリティの写真を撮ることができます。試しに、部屋のカーテンを開けて、窓際で撮影してみましょう。自然でクリアな明るさの写真が撮れるはず。

　また、光の角度によって写真の雰囲気は変わります。何枚か撮影して感覚をつかみましょう。

撮影に適した光とは…?

☑ 天気のよい日の日中がベスト

元気でフレッシュな写真を撮りたい場合は、天気のよい日の日中がおすすめ。季節にもよりますが、9時〜16時ごろが撮影に適した時間帯です。

☑ 直射日光は避ける

日の光が強すぎると、影が強く出て、ドラマチックな写真になります。ナチュラルな写真を撮りたいなら、窓から少し離れて撮影すると◎。

☑ 部屋の電気は消す

日光と部屋の電気の光が混ざらないようにしましょう。写真が暗くなってしまう場合は、「明るさ調整（露出補正）」を用いて明るさを調整します。

☑ 撮影に適した光で撮影した例と、そうでない例

人物の場合

自然光＋室内灯で撮影した写真です。室内灯と自然光の色が混ざって、写真の明るさにむらが出ています。

窓を開けて、自然光を入れて撮影した写真です。部屋の電気を消すことで、色味が自然で、ナチュラルな写真に。

物撮りの場合

室内灯で撮影した写真です。明るく見える蛍光灯ですが、カメラを通して見ると暗く、細部が見えづらくなっています。

自然光で撮影した写真です。さらに、光が差し込む方向と逆側に紙などでレフ板を作って置くと、影が出づらくなります。

2　自然な人物写真を撮るための工夫

　人物写真は「ポートレート」とも呼ばれます。ポートレートを撮るときは、半逆光（光が顔に少しかかるくらい）か、逆光で撮るのが基本。一見きれいに撮影できる順光（被写体の正面から光が当たっている状態）は、立体感や奥行きが出づらく、のっぺりした写真になりがち。日が強い日に屋外で撮影するときは、日影に入るか、傘やボードなどで影を作るのがおすすめです。

プロが実践している工夫

高い位置から撮影

80㎝くらいの高さから撮影

高さに気をつけて撮る

カメラの高さによって被写体のバランスはまったく違ってきます。全身写真の場合、被写体の半分くらいの高さ（身長160㎝なら80㎝くらい）でカメラを構えましょう。高い位置から撮ると、頭でっかちになってしまいます。

会話しながら撮影する

実際に会話をしながら撮ると、自然な表情の写真が撮れます。大げさな身ぶりをつけると違和感のある写真になってしまうので、手は降ろすか机の上に置くとよいでしょう。

望遠レンズで撮影する

広角レンズは、広い範囲を映すレンズなので、焦点距離が短くなるにつれ、ゆがみが大きくなります。望遠レンズで撮影することで、ゆがみが軽減され、自然な写真が撮れます。

スマートフォンは、広角レンズが標準になっていることが多いですが、最近は望遠レンズが搭載され、レンズを切り替えられる機種も増えています。

望遠レンズ

望遠レンズで、少し離れた位置から撮影した写真です。右と比べてゆがみが軽減され、輪郭の線がまっすぐで、物体が垂直に立っているのが伝わる写真です。

広角レンズ

左の写真と同じ角度から撮影したものですが、パースがかかったようにゆがんで見えます。輪郭の線も、下に行くにつれて湾曲しています。

物を撮るときはもちろん、人物を撮るときも望遠レンズがおすすめだよ

自分でできる

⇒ 写真を加工して素材を作る方法

1 写真から描線をなぞって
イラストを作る方法

**絵心がなくても
イラスト風素材は作れる！**

写真の輪郭をパスでなぞり、形を取った
ものです。線の太さを変え、手前のライ
ンを太くすることで、より立体的なグラ
フィックになります。こういった手法は、
「IKEA」の家具の組み立てマニュアルで
も使われています。

デザインにイラストを使いたいと思
っても、絵心がないため諦めている人
も多いのではないでしょうか？　また、
絵心があったとしても、デザインに合
わせたイラストを描くのは案外難しい
もの。そんなときは、画角を決めて写
真を撮り、加工することで、立派なグ
ラフィックを作れます。ここでは、挑
戦しやすい3つの方法を紹介します。

**著作権が切れている
素材を使う手もある！**

著作権が切れていて自由に使える
「パブリックドメイン」の素材を使
用するのもひとつの手。パブリック
ドメインとなった作品を集めたサイ
トもあるので、チェックしてみまし
ょう。

引用：Carol Belanger Grafton

ぜひトライ
してみてね！

テク **3** 写真を二階調にして ビジュアル化する方法	**テク** **2** シルエットで面を作って 描線を加える方法

△

△

写真のカラー情報を破棄してモノクロ二
階調にし、種類＞使用：ハーフスクリー
ントーン＞網点形状を「ライン」に設定
したものです。

テク1と同様に、写真の輪郭をパスでな
ぞった後、全体を「面」で塗りつぶした
ものです。輪郭のラインのちょっとした
粗がごまかせる手法。113ページのポス
ターなどに利用しています。

今さら聞けない！
デザインの基本用語

"何となく" 覚えているデザインの基本の100用語の意味を覚えましょう。50音順で紹介します。

【あ】

【RGB】
光の三原色、Red（赤）、Green（緑）、Blue（青）を重ねて色を作る方法のこと。パソコンやテレビのモニターはRGBで表現されている。

【アウトライン化】
文字情報を、図形情報に置き換えること。アウトライン化することで、印刷所で対応していない書体の文字化けなどを防げる。

【インフォメーショングラフィック】
情報を視覚的に表現したもの。図やグラフ、表などのダイアグラムも含まれる。

【欧文書体】
英字などヨーロッパ諸国の言語の書体のこと。大きく分けて、「セリフ体」と「サンセリフ体」がある。

【オフセット印刷】
印刷方法のひとつ。版を用いて印刷する方法で、大量に印刷するのに適している。

【折り加工】
印刷物を用途に合わせて、二つ折りや三つ折りなどに折る加工のこと。

【オンデマンド印刷】
版を作らずに刷る印刷方法のこと。レーザープリンターなどで印刷される。小ロットの場合、オフセット印刷より低コストなことが多い。

【か】

【角版】
写真やイラストを、長方形、または正方形の状態で使用すること。丸型にトリミングしたものは「丸判」と呼ばれる。

【画像解像度】
画像の密度を示し、1インチの中にドットがいくつ並んでいるかを「dpi」という単位で表す。印刷物の場合、350dpiが必要とされる。

【仮想ボディ（ボディ）】
書体を設計する際に設定される、大きさの基準となる枠のこと。実際の文字は、仮想ボディよりもやや小さく作られている。仮想ボディがあるおかげで、ベタ組みをした際に、文

【活字】
組み並べて印刷などで正方形に使う、金属などでできた字型のこと。現在は転じて、印刷用の文字を指す。活字を組み合わせて作った版（活字組版）を用いる印刷方法を、「活版印刷」という。

【カリグラフィー】
アルファベットの文字を美しく見せる技法のこと。西洋における書道とも言える。

【キャッチコピー】
広告などで用いられる言葉で、読み手の注意を引く（キャッチする）ための文章は、仮想ボディの、のコピー（文章やネーミング）のこと。

字同士がくっつかず、適度なすき間ができる。

【キャプション】
写真や図版に添えられる説明文のこと。紙面の中でもっとも小さなサイズの文字で書かれることが多い。

【級（Q）】
文字の大きさを示す単位のひとつ。日本独自の単位。1級は0・25㎜。アルファベットのQでも表される。

【行送り】
行同士の文字と文字の中心同士の間隔のことで、文字の大きさ＋行間で表される。

【行間】
各行の文字と文字の間隔。正確には、文字の仮想ボディの枠と枠の間のアキ幅のこと。

【切り抜き】
任意の形に切り抜いた写真のこと。デザインにおいては、人物や物の背景を切り抜いて配置することがある。

【斤量】
用紙の厚みのこと。一般的に、四六判サイズの用紙1000枚のときの重さ（kg）で示される。

【組版】
文字や図版などを組み合わせて版を作ること、または版そのもの。現在においては、文字や図版、写真などを配置する工程を指す言葉になっている。

【ケイ（罫）】
ケイ線のこと。「ケイ」または「K」と表されることが多い。

【下版】
校了した組版を、印刷の工程にまわすこと。下版すると、それ以降は内容の修正ができない。

【ゲラ】
印刷物を確認する際に使う試し刷りのこと。内容などに間違いがないかは、ゲラでチェックする。

【校正・校閲】
印刷物の内容に誤りがないかチェックすること。校正が、主に誤字や表記のゆれ（表現や漢字の統一）をチェックするのに対し、校閲では「事実確認（ファクトチェック）」も行われるという違いがある。

【校了】
「校正完了」を略した言葉。印刷に「校正完了」を略し、これ以上修正が入らない状態を指す。似た言葉に「責了（責任校了）」があるものの、これはまだ修正箇所があるものの、修正担当者の責任において修正し、校了することを指す。

【コート紙】
印刷用紙の一種。「塗工紙」のうち、主に表面に光沢のあるグロス系の紙のこと。

【小口】
書籍や雑誌（ページもの）において、本を閉じたときに見えるページの側（綴じられていない方の側）のこと。

【ゴシック体】
和文書体の一種で、もともとは見出し用の書体として作られた。横線と縦線が同じくらいの太さの、シンプルなデザイン。

さ

【コントラスト】
本来の意味は対比のこと。デザインにおいては、主に画像などの明暗や色彩の差を表す。コントラストを強くすると、明るい部分はより明るく、暗い部分はより暗くなる。

【彩度】
色の鮮やかさや、強さを示す度合いのこと。彩度が高いほど鮮やかになり、低いほどくすんだような色合いになる。

【サムネイル】
画像やファイルなどを一覧で見られるようにしたもの。

【サンセリフ体】
欧文書体の分類のひとつで、文字の先端に装飾がないもの。

【CMYK】
減法混色の三原色であるシアン（C）、マゼンタ（M）、イエロー（Y）に、プ

ラック（K）を組み合わせて作る方法のこと。印刷物はCMYKで表現される。

【字送り】

文字同士の間隔のこと。文字と文字の中心の間隔を指し、文字サイズ＋字間で表される。

【字間】

文字同士の間隔のこと。正確には、文字の仮想ボディの枠と枠の間のアキ幅のこと。

【色相】

その色を特徴づける、赤、青、黄色などの色味のこと。

【ジャギー】

イラストなどの輪郭を拡大したときに見られるギザギザのこと。画像解像度が低いデータを使用すると、ジャギーが目立ってしまう。

【上質紙】

表面に塗工がない非塗工紙のひとつ。コピー用紙やノートなどにも使われ

ている。

【スクリーン印刷】

印刷方法のひとつで、化学繊維や金属繊維の版を用いた印刷方法。「シルクスクリーン印刷」とも呼ばれる。紙以外のものにも印刷することができる。

【スクリプト書体】

欧文書体の分類のひとつで、手書きのような筆跡の書体のこと。

【墨（スミ）】

黒のこと。CMYKのK版のことを「スミ版」ともいう。

【正体（せいたい）】

文字を、縦や横に変形させずに用いること。

【セリフ体】

欧文書体の分類のひとつで、文字の先端に装飾があるタイプの書体のこと。「ローマン体」と呼ばれることもある。

「た」

【ダイアグラム】

グラフ、図、表、地図など、情報を視覚化したもの。あるいは、その表現方法を指す。

【ダイカット】

キャラクターのシルエットやハート型などにカットする方法のこと。ダイという抜き型を使うことからこう呼ばれる。

【タイポグラフィー】

文字を美しく組む技術のこと。書体や文字の大きさ、字間や行間を調整し、可読性を考えながら文字組みすることが大切である。

【台割】

ページ数の多い印刷物を制作する際に必要となる設計図のこと。ページ数や、各ページに何の要素が入るかなどが記されている。

【裁ち落とし】

写真やイラストなどの図版を、仕上がりサイズいっぱいに使用すること。

【縦位置】

カメラを縦に構えて撮影すること、または写真の長辺を縦にして配置すること。

【縦目（T目）】

紙の繊維の流れ目（繊維が流れている方向）のうち、紙の長辺に対し平行に流れている状態。

【断裁】

印刷や製本の際に紙を断ち切ること。「トンボ」の位置で、仕上がりサイズ通りに断裁される。

【長体】

正体より、縦長に変形した文字のこと。なお、横長に変形した文字は「平体」と呼ばれる。

【束】
印刷物の用紙全体の厚みのこと。または本の厚みを指す。厚みは、「束」と呼ぶことから、㎜などで表記される。

【天地左右】
印刷物の寸法を表す用語。仕上がり寸法の上部を「天」、下部を「地」と呼ぶことから、天地は縦の長さを表す。左右は横の幅のこと。

【ツメ組み】
文字の仮想ボディそのままではなく、字間を詰めて組むこと。

【トーン】
色の強弱や濃淡、鮮やかさのことで、彩度と明度を合わせた概念。

【ディスプレイフォント】
装飾フォントのこと。タイトルや看板など、大きなサイズで使うことを前提にデザインされている。

【特殊紙（ファンシーペーパー）】
一般的な印刷用紙とは異なる材料、製法によって作られた紙のこと。

【DIC】
「DICグラフィック色見本帳」のこと。日本独自の特色である。

【特色】
印刷物において、CMYKでは表現しきれない色を出すことができるインキのこと。DICやPANTONEなどが代表的。

【DTP】
Desk Top Publishingの略称。コンピュータを使ってデータを作成し、印刷する工程のことを指す。

【塗工紙】
印刷用紙のうち、表面に塗工が施された紙の総称。コート紙が代表的。

【テクスチャ】
デザインにおいては、表面的なグラフィックに質感を加えることを指す。

な

【凸版印刷】
画線部が凸になった版面を使い、この凸部分にインキをつけて印刷する方法。1990年代以前は主流の印刷方法だった。「活版印刷」も凸版印刷の一種。

【トリミング】
画像などのある部分を切り出すこと。写真などをどのようにトリミングするかは、デザインの見方やクオリティにも関わる。

【トンボ】
印刷物を指定した仕上がりサイズに断裁するための目印のこと。

【中綴じ】
製本方法のひとつで、二つ折りにした用紙の中央を針金やホチキスで留めて綴じる方法。

【入稿】
印刷所にデータを渡すこと。なお、編集者がデザイナーなどに原稿を渡すことを「DTP入稿」または「デザイン入稿」と呼ぶこともある。

は

【ノド】
本や冊子ものなどを開いたときの、中央の部分のこと。

【ノンブル】
本や冊子などのページものの、ページの通し番号のこと。

【歯（H）】
字間や字送り、行間や行送りなどを表す単位。級と同じく、1H＝0・25㎜である。

【箔押し】
金属やホログラムなどの箔を、紙などに熱転写する印刷方法。

【版面】
印刷物において、文字や画像などを配置する範囲のこと。

【PANTONE】
アメリカのPANTONE社が展開している色見本帳のこと。世界的に使用されている。

【PP加工】
紙の表面にフィルムを圧着する加工法。光沢のある「グロスPP」と、ツヤ消しタイプの「マットPP」などがある。

【ピクセル】
デジタル画像の最小小単位のこと。パソコンの画面やデジタル写真は、小さな四角形の集まりによって構成されている。この一つひとつの四角のことをピクセル（pixel）と言う。

【ピクトグラム】
情報などを視覚的に伝えるためのイラストのこと。交通機関や公共施設などでは多く使われている。

【非塗工紙】
表面に塗工が施されていない用紙のこと。上質紙などが代表的。

【微塗工紙】
塗工紙のうち、塗工量が一定の水準以下のもの。本書で使用しているバルキーなども微塗工紙に含まれる。

【ファミリー】
同一書体のバリエーションのこと。ひとつの書体の中で、太さやスタイルが異なるものを「ファミリー書体」と言う。

【フリーフォント】
無料で利用できる書体のことで、主にインターネット上でダウンロードできる。なかには、商用利用を禁止している書体もあるので、あつかいには注意が必要となる。

【プロセスカラー】
CMYKの4色のこと。印刷物のカラーを表現するために用いられる。

【ベタ組み】
とくに字間や行間を調整せずに、仮想ボディの枠同士をくっつけて組むこと。

【ペラ】
1枚の用紙のみの印刷物のこと。チラシが代表的。

【pt（ポイント）】
文字の大きさを表す単位のことで、世界的に使用されている標準単位。1pt＝約0・35㎜となる。

【ボディコピー】
本文のこと。主に広告分野やWEBで使われる言葉。

【ホワイトスペース】
文字や画像などが配置されていない、余白部分のこと。

【マージン】
印刷物において、版面以外の余白部分を指す。

【マットコート紙】
コート紙の中で、表面のツヤを消したタイプのもの。

【明朝体】
和文書体の一種で、横線に対して縦線が太いこと、「うろこ」と呼ばれる飾りがあることが特徴。主に長文を読むのに適している。

【明度】
色の明るさの度合いのこと。明度が高いと白くなり、低いと黒くなる。

【ユニバーサルデザイン（UD）】
国籍や性別、年齢、障がいの有無に関わらず、あらゆる人が利用できるように配慮されたデザインのこと。

【横位置】
カメラを横に構えて撮影すること、または写真の長辺を横にして配置すること。

ら

【横目（Y目）】
紙の繊維の流れ目（繊維が流れている方向）のうち、紙の短辺に対し平行に流れている状態。

【ラフ】
デザインにおいては、下書きや素案を指す言葉。デザインを組む前にイメージを書き起こす「レイアウトラフ」、デザインの方向性を提出するための「デザインラフ」などがある。

【リード】
本文への導入のために書かれる短い文章のこと。書籍や雑誌においては、そのページに何が書かれているかを簡潔に伝える役割をもつ。

【レイアウト】
写真や文字、図版などを配置する作業のこと。または、配置された状態のものを指す。

わ

【レタープレス】
活字と凸版を用いた「活版印刷」のこと。

【ロゴ】
会社名や商品名などの文字を意匠化したもの。ロゴタイプとロゴマークを組み合わせたものを指すが、ロゴタイプのみのロゴも多い。

【和文書体】
日本語の書体のこと。大きく分けて、「明朝体」と「ゴシック体」がある。

協力リスト

（敬称略、順不同）

Letterpress Letters
eggcellent
KANEL BREAD
東京三育小学校
あんな食堂
一般社団法人 東の食の会
清水薬草店
農業生産法人 株式会社カトウファーム
株式会社一九堂印刷所
特定非営利活動法人和塾
金谷ホテル
株式会社石神邑
株式会社 山と溪谷社
北浦三育中学校
hair salon OYAMA
生きのびるブックス
きくち農園
株式会社 プレジデント社
神武夏子

cucina ogura Regalo
一般社団法人 整動協会 OTASUKE隊
国立研究開発法人 国立国際医療研究センター病院
一般社団法人スローコミュニケーション
医療法人社団保健会 東京湾岸リハビリテーション病院
月島もんじゃ振興会協同組合
渋沢史料館（公益財団法人 渋沢栄一記念財団）
東京大学 大学院理学系研究科・理学部
OVERLAP
パナソニック株式会社
ソニーグループ株式会社
Moleskine Srl
モレスキン・ジャパン株式会社
BBC（British Broadcasting Corporation）
BBC グローバルニュースジャパン株式会社
高田裕美
高井幸代
太田穣
恩田有生

会社や商品のチラシやDM、商品のパッケージなどを作りたいと思ったとき、お金をかけなければそれなりのものは作れない……と考えている方も多いのではないでしょうか？　本書はそういった方のために、「お金をかけなくても、読み手に"伝わる"デザインは作れる！」というコンセプトでまとめた1冊です。

特別な技術やセンスをもっていなくても、デザインすることはできます。そのためには、まず会社や商品がどんなものなのか、デザイナーが把握しておく必要があります。そしてそれを、「デザインのルール／法律」として、関わる人全員で共有することが大切だと考えています。そうすることで、まずデザインすると

きに迷わなくなります。また、デザインを一新したいと考えたときに、残したほうがよいところ、新しくしたほうがよいところを整理でき、"らしさ"を残しながら、リニューアルをはかることができるのです。

この「デザインのルール／法律」にあたるのが、本書で紹介した「ダンドリ」というわけです。

なお、ここでダンドリして決めた書体や色は、一度きりで終わらせるのではなく、ぜひ長く使い続けることもみてください。決まった書体やカラーを長く、何度も使い続けることで、それが会社やブランドの色や特徴になっていくからです。

さて、ここからは私が考える「デザインの役割」について、少しだけ話をさせてください。

2020年に世界的に流行した新型コロナウイルス。手洗い、うがいの重要性や、消毒の大切さなどを伝えるために、さまざまな掲示物が貼り出されました。

しかしなかには、無機質で、読み手に重要性が伝わりづらいものもありました。一方で、色づかいや書体、形まで丁寧に設計されたデザインであれば、見た人により強くはたらきかけて「消毒を徹底しなきゃ」「しっかり自粛しよう」と、その意識を変えることができたかもしれません。

デザインとは、ビジュアルによるコミュニケーションの土台となるもの。すぐれたデザインは、私たちの生活に大きな

影響を与える、社会インフラとも言えます。大げさかもしれませんが、私たちは、デザインの力で、世の中がちょっとでもよくなればいいな、という思いで、日々デザインと向き合っています。

どんな書体を使うか、色は何色にするか、紙の質感や色はどうするか……。デザインを考えるのは、とても楽しいことです！ "考える" ことで、表現力はどんどんみがかれていきます。

本書を通して、みなさんが自分なりの "伝わる" デザインを見つけられたなら、こんなに嬉しいことはありません。

細山田デザイン事務所　細山田光宣

2021年6月

細山田デザイン事務所

東京・渋谷区富ヶ谷にあるデザイン事務所。料理やライフスタイルの本、児童書から専門書まで、さまざまな書籍や雑誌を中心にデザインをしている。2021年現在デザインを手がけている雑誌は、『dancyu』『山と溪谷』『GOETHE』『おかずのクッキング』『こどもちゃれんじ』ほか多数。著書に『誰も教えてくれないデザインの基本』（エクスナレッジ）、『細山田デザインのまかない帖〜おいしい本をつくる場所〜』（セブン＆アイ出版）がある。同所にて活版とリソグラフの製作スタジオLetterpress Letters (letterpressletters.com) を主催している。

感覚よりも段取り力が大事！
一生役立つ「伝わる」デザインの考え方

2021年8月6日 初版発行
2022年12月20日 第3刷発行

著者　　　細山田デザイン事務所
　　　　　©Hosoyamada design, 2021

発行者　　田村正隆

発行所　　株式会社ナツメ社
　　　　　東京都千代田区神田神保町1-52
　　　　　ナツメ社ビル1F（〒101-0051）
　　　　　電話 03 (3291) 1257（代表）　FAX 03 (3291) 5761
　　　　　振替 00130-1-58661

制作　　　ナツメ出版企画株式会社
　　　　　東京都千代田区神田神保町1-52
　　　　　ナツメ社ビル3F（〒101-0051）
　　　　　電話 03 (3295) 3921（代表）

印刷所　　広研印刷株式会社

ISBN978-4-8163-7069-4　　　Printed in Japan

STAFF

art direction
細山田光宣

design
book design
米倉英弘
松本 歩
鎌内 文
横村 葵
川畑日向子
関口宏美
波多腰彩花

sample design
グスクマ・クリスチャン
南 彩乃
能城成美
千本 聡
小野安世
鈴木沙希
橋本 葵
（細山田デザイン事務所）

photograph
川口 匠（細山田デザイン事務所）

illustration
細山田 曜

editor
朽木 彩
（株式会社スリーシーズン）

editorial director
遠藤やよい
（ナツメ出版企画株式会社）

ナツメ社Webサイト
https://www.natsume.co.jp
書籍の最新情報（正誤情報を含む）は
ナツメ社Webサイトをご覧ください。